KB180797

2018 한양대학교 연극영화학과
캡스톤
창작희곡선정집
•
3

2018 한양대학교
연극영화학과
캡스톤
창작희곡선정집 3

평민사

차 례

*
*
*

펴낸이의 글 | 권용 · 조한준

한양대학교 연극영화학과에서는 2018년부터 학생들이 직접 창작한 공연 대본들을 엄선하여 〈캡스톤 창작희곡선정집〉을 출판하고 있습니다. 올해로 두 번째를 맞는 우리 학생들의 대본집 출판은 한국 문화예술계에 이바지하는 의미가 상당하다고 감히 자부합니다.

먼저, 현대 모든 산업 분야를 통틀어 중차대한 이슈가 된 새로운 '콘텐츠' 개발이라는 측면에서, 시작은 미약하지만 앞으로 무궁한 의미를 가질 역할을 할 것으로 기대합니다. 특히 하나의 작은 콘텐츠에서 발현되어 수많은 가지로 뻗어 나갈 수 있는 현대 문화예술산업 시장의 흐름 속에서 젊은 예술가들의 통통 뛰는 아이디어들은 기성 예술가들에게 새롭고 신선한 자극을 선사할 것이라고 믿어 의심치 않습니다.

또한 예술을 교육받음에 있어, 단지 교육을 받는 것에서 멈추는 것이 아닌 그것의 결과물을 도출하여 세상 밖으로 선보일 수 있다는 것만으로도 학생들 스스로에게 독자적인 예술가로서의 자긍

심을 고취하고, 자신들의 창작 작업에 대한 책임감을 갖게 하는 긍정적인 시너지를 발휘할 것으로 사료됩니다.

　　여기 이 대본집에 기고를 한 우리 새내기 극작가들의 작품들은 기성 전문가 분들이 보셨을 때 다소 미숙하고 거칠 것입니다. 그래서 기존의 극작 공식과 문법에서 어긋나 있거나 공연으로의 실현 가능성 또한 부족한 작품들도 있을 것입니다. 그러나 이렇듯 기존의 틀에서 벗어난다는 것이 마치 작은 물줄기가 바다로 이어지듯, 오히려 무한한 가능성을 가진 참신함으로 이어질 수 있음을 믿습니다.

　　본 대본집이 출판될 수 있기까지 물심양면으로 도와주신 한양대학교 링크플러스 사업단의 문영호 부장님과 이여진 선생님께 감사의 말씀 전합니다. 또한 대본집 출판의 준비를 도맡아 진행해준 홍단비, 김선빈 작가에게도 고맙다는 인사 전하는 바입니다. 또한 본 대본집 발간의 의미를 함께 공유해주시어 기쁜 마음으로 출판을 진행해주시는 평민사 이정옥 대표님께도 감사의 말씀 전합니다.

　　우리 한양대학교 연극영화학과는 앞으로도 다양한 창작 작품들을 세상 밖으로 끊임없이 선보이는, 콘텐츠 창작의 마르지 않는 샘물이 될 수 있도록 최선을 다할 것입니다.

안전한 연애가 하고 싶으세요?

연애보험회사

정소원 지음

안전한 : 남중남고공대군대대학원테크를 탄 인물로 올해 31세. 현재 취준생으로 박사과정에 접어든 인물이다. 자존심이 매우 세서 계속 대기업에만 도전했다가 떨어지고 핑계가 없어 대학원에 들어간 인물. 첫 연애는 운 좋게 1년이나 지속했지만, 갑자기 여자한테 이별통보를 당하고 바로 다음날 여자가 다른 남자와 사귀고 있다는 것을 알고 사랑에 대해 회의적으로 변한 인물. 그에게 이제 가장 중요한 것은 자신이 공부를 계속해 온 만큼 인체공학 부문에서의 일적 성공이다. 일적 성공만이 그가 생각하는 변하지 않는 가치, 그를 배신하지 않는 가치다. 안전한은 일적 성공을 위해 돈이 필요하고, 그 돈을 위해서 감방 안 가는 선에서 모든 걸 다 해보려고 한다. 그리고 실검 1위에 접어든 연애보험이 그의 눈에 들어오는데…!

김진실 : 안전한과 같은 대학교를 졸업하고 대학원 석사 과정에 접어든 여자. 28세. 그녀도 이제 연애와 결혼을 중요하게 생각하는 나이에 접어들었다. 항상 순진한 그녀를 꼬셔버린 건 바람둥이들. 바람둥이들에게 속아주고 헌신하고를 반복하며 그녀는 바람둥이에게는 아주 질려버렸다. 실제로 전설의 바람둥이 노형민이 와도 그녀는 눈 하나 꿈쩍하지 않을 수 있다. 즉, 그녀가 가장 싫어하는 건 바람둥이 삘이다. 마음 깊은 속 한편에선 영화 같은 진실한 사랑을 원하지만, 요즘 같은 세상엔 말도 안 되는 일이라는 사랑에 대한 의심이 마음 한 편에 자리잡혀 버렸다. 최근에 바람둥이와의 또 한 번의 이별로 그녀는 상처를 입고 연애보험에 가입하게 된다…!

노형민 : 33세. 오늘과 내일을 사는 전설의 바람둥이. 어설프게 추억을 그리워하는 걸 싫어하며 현재를 살아가는데 초 집중한다. 몸짱은 아니지만 그의 얼굴은 벌써 매력이며 그의 모든 제스처가 매력이다. 요새는 체력이 딸려 하루에 세 명 이상 못 만난다고 느끼고 두 명으로 줄인다. 그의 이상형은 '내 눈앞에 있는 새로운 여자'다.

김미영 : 36세. 연애보험회사를 차린 장본인이나 사장이 아닌 팀장이라는 칭호를 쓴다. 전국 대출 및 보이스피싱 업계에서 모르는 사람이 없었던 김미영, 10년 동안 업계 1위 실적을 달성한 김미영 팀장은 돈을 많이 벌어 부자가 됐지만 그녀의 돈을 보고 다가온 남자들로 인해 큰 사랑의 상처를 받는다. 진실한 사랑은 없으며, 사랑에는 항상 변수만이 존재한다고 믿는 김미영. 그리고 그녀가 만들어 낸 연애보험회사, 헤어지면 1억 보장해주는 연애보험! 김미영 팀장은 그녀의 보험에 가입하는 것만이 연애에서 안전해지는 방법이라고 생각하는데…

김진실 친구(신민아) : 김진실과 동갑. 28세. 외모가 인기 있는 얼굴은 아니나 자신의 스타일에 대한 자신감만큼 누구도 그녀를 따라잡을 수 없다. 자신처럼(?) 매력 있는 남자와 연애하고 싶다는 소망이 있으며, 진실이 잘되기만을 진심으로 응원해주는 의리를 보여주는 의리녀이다.

그 외 다역들.

1장

어둠속에서 목소리가 들려온다.

김미영 연애, 하고 싶으세요?

조명 인.

김미영 여러분, 연애가 하고 싶으시죠? 음~ 네네. 말 안 해도 여러 분 마음 다 알아요. 연애, 하고 싶은데 눈치 보여서 말 못 하는 거. 연애가 하고 싶겠죠! 정말 연애하고 싶을 거예요. 근데 왜 우리가 연애를 안 하냐면?

김미영 팀장, 신호를 보낸다. 김미영 팀장, 세연이 자신의 대사에 맞춰 모션하면 모션에 맞춰 무대 앞으로 이동한다.
형민, 세연 등장.

김미영 (손으로 형민의 얼굴을 가리키며) 20대 초반, 우리도 연애를 시작할 땐 이랬습니다! 얼마나 눈이 반짝반짝합니까. 이런 상태에서 20대 후반 되면 감정낭비에 피곤해하고 있어요. 30대 초반에는 어때요? 간만 보고 시작을 안 합니다! 이제 30대 중반 접어들면 어때요? 네. 간도 안 봅니다! 왜 간도 안

봅니까? 헤어지면 공허하거든~ 남는 게 없거든!

그렇다고 연애 안할 거예요?

사람들 아니요.

맨날 클럽 가서 원나잇 할 거야?

사람들 아니요.

김미영 아니잖아~ 왜? 우리는 연애가 하고 싶으니까! (속삭이듯) 사실 사랑이 하고 싶은거죠!

근데 요즘 세상이 어떤 세상이냐면 조건 따지고 계산하는 세상이거든. 얼굴, 얼굴 돼야 되고, 얼굴 안 되면 스펙 돼야 되고, 연애만 하기엔 사랑만 하기엔 불안한 세상인 거죠.

그럼에도 연애를 했다고 칩시다. 근데 헤어지면? 차이면? 지금까지 들인 돈, 시간 다 어쩔 거야~ 나이는 들고 시간은 흐르고…

그런데 연애하다 헤어지면 뭘로? 돈으로 돈으로 보장해주는 보험이 있습니다. 바로 연애보험입니다.

이 연애 보험만 있으면 불안함 내려놓고 안전하게 연애하실 수 있습니다.

이제 연애 하실 수 있으시죠?

자 그럼 우리 한 번 외쳐봅시다.

연애를 할 수 있다. (따라한다) 할 수 있다. 할 수 있다.

여러분, 정식으로 인사드리겠습니다. 연애보험회사 김미영

팀장입니다.

(박수 유도)

네, 알아요, 알아요. 제 이름 익숙하실 거예요. 그래요 저…
(찍어주기) 대출회사 팀장이었어요. (찍어주기) 여러분한테 대
출해드린다고 문자드렸던 김미영 팀장이요. 한 번쯤은 문자
보셨을 거예요? 지금은 대출회사 팀장 안합니다. 이제 가치
있는 일을 찾았거든요. 바로 여러분의 '안전한 연애'를 보장
해드리는 일이죠. 이제 저는 대출회사 팀장 김미영 팀장이
아닌! 연애보험회사 김미영 팀장입니다.

연애, 하고 싶으시죠?

김미영 팀장, 무대 앞쪽에서 이제 뒤쪽의 양편에 있는 남녀에게 질
문을 던진다.
안전한, 김진실은 뒤돌아 앉은 상태다.

안전한　네.

김진실　… 네.

김미영　근데 왜 안 하시죠?

안전한　아까와서요.

김진실　변하니까요.

안전한　시간 돈 노력 들어가도

김진실　결국엔 진심이란 건 순간일 뿐이고

안전한　손해 보는 거 같아요. 상처만 남았죠.

김진실　더 이상 상처 받고 싶지 않아요.

김미영　네. 그래서 저희 연애보험회사가 있는 겁니다. 여러분의 안

전한 연애, 손해 보지 않는 연애, 저희가 보장해 드립니다.
여기 지장만 찍으시면 돼요. 자, 연애보험, 가입하시겠어요?

주저하는 둘.

김미영 뭘 망설이시죠?
김진실 정말 죄송한데 한번만 더 생각해보고 올게요. 죄송합니다.

자리를 박차고 나가는 김진실.
자리에 그대로 앉아 있는 안전한.

김미영 다시 한번 물어볼게요. 연애 보험, 가입하시겠어요?

암전.

2장

안전한, 무대 앞으로 나가면 노형민 등장한다.
둘이 서로 반갑게 악수를 주고받는다.

노형민　yo- man.

안전한　(반갑게) 오 형민형~! 저 형 안 보이길래 자퇴한 줄 알았어요.

노형민　내가 자퇴를 왜 해 임마, 잠깐 캘리포니아 다녀온 거야.

안전한　캘리포니아? 형 그렇게 해도 졸업 괜찮아요? 이러다 5년차
　　　　　에서 또 6년차로 넘어가겠네.

노형민　뭐 이미 마음 놨지.

안전한　근데 누구랑 갔다 왔어요?

노형민　마 걸프랜.

안전한　저번에 봤던 무용과 그 분?

노형민　아니. 깨졌어. 이번엔 음대야.

안전한　그럼 음대 그분이랑 얼마나 됐어요?

노형민　깨졌어. 이번엔 체대야.

안전한　아니 여자들은 형 어디가 그렇게 좋대요?

노형민　My Face Face! 에프에이씨이! 한국말로 와꾸! 꼭 말을 해야
　　　　　아니?!?!

안전한　예예~ 말을 해주셔야 알 것 같네요.

노형민　요짜식 마이 컸네~ 야 넌 연애 안하냐?

안전한　안하는 게 아니라 못하는 거라구요.

노형민　너 연애 안한 지 얼마나 됐는데?

안전한　5년이요!

노형민　oh my fuck shit (안전한 중요 부위 가리키며) 그러다 썩겠다. 너 아끼다 똥 된다.

안전한　됐어요. 저 5년 전에 연애 안 하기로 결심했어요.

노형민　뭐야 왜 갑자기 심각해?

안전한　사실 지금 제가 연애할 때가 아니에요. 고민이 많아요. 저 진짜 휴학할까…

노형민　너 이번에 장학금 못 탔어?

안전한　그것도 그렇고… 어머니 지금 몸도 안 좋으신데 공부를 계속할 수 있나 싶고… 나이는 먹었는데 모아놓은 돈도 없고. 그냥 직장 다닐 걸 그랬나 후회도 들고. 박사 과정 하면 그냥 돈을 못 모으는 거잖아요

안전한, 애써 웃어 보이지만 얼굴에 심각함이 드러난다.
분위기 심각하게 되자 노형민 툭툭 안전한 어깨를 쳐준다.

노형민　그니까 문제는 돈이다 이거네.

안전한　그쵸.

노형민　오케이. 갓 잇. 그럼 돈도 벌고 연애도 할 수 있으면 너 어떻게 할래?

안전한　설마…

노형민　설마 뭐?

안전한　호빠 이런 거?

노형민　What the. 너 날 뭘로 보니? 형은 사랑은 해도 돈과 사랑을

바꾸진 않아.

안전한 그럼 뭐가 있는대요!

노형민 너 연애보험이라고 들어봤어?

안전한 연애보험이요?

노형민 그래. 이게 오늘 네이버 실검 1위에 뜬 건데, 너가 사귀지 그리고 헤어지잖아? 1억, 1억을 준대!

안전한 1억이요?

노형민 그래. 연애만 하면 돼! 딱 1년만 버티면!

안전한 에이 그런 게 있음 누구나 하겠죠. 그런 보험이 어딨어요?

무대 한쪽에서 김미영 팀장 걸어나온다. 김미영 팀장, 마치 인강을 하는 듯한 자세다.
보조 세연이 나와 설명이 적힌 보드를 들고 나온다. 김미영 팀장 지시봉으로 집으며 설명한다.

김미영 바로!! 여깄습니다! 차보험, 생명보험, 암보험은 있었어도 이런 보험은 없었습니다! 바로 연애보험! 최소 1년 연애하고 본인이 이별에 대한 책임이 없다면, 이별 보험금 1억을 보장해드립니다!

안전한 진짜 1억?

노형민 그래 1억!

안전한 에이… 형. 이거 사기잖아요.

김미영 사기라고 생각하시는 분들도 있으실 거예요. 왜 암보험도 무조건 보장해준다고 하면서 말도 안 되는 약관 200개씩 깨알같이 써있잖아요. 하지만 저희 연애보험의 약관은 아주 심플합니다.

연애보험 약관 제1항. (효과음)
보험금 1억은 정식으로 연인이 된 날부터 최소 1년 이후 수령이 가능하다!

안전한　　형, 이거 좀 애매하지 않아요? 예를 들면…

세연, 노형민에게 다가온다.

여자　　(세연) (앙증맞게) 오빠~ 우리 무슨 사이야~
노형민　　(버터 바른 듯) 그걸 꼭 말로 해야 하니~
여자　　그렇구나 꺄악.
안전한　　이러면?? 사귀는 걸로 봐야 하나?
김미영　　애매하죠? 그래서 2항. 정식으로 연인이 됐다는 것을 확인할 수 있는 객관적 근거를 보험 가입자 당사자가 직접 준비해야 합니다!
안전한　　(손 번쩍 들고) 그러니까… 녹음 파일 같은 건가?
노형민　　이런 거네.

세연, 형민에게 다가온다.

여자　　(세연) 오빠 우리 오늘부터 며칠이야?
노형민　　(음흉하게 관객 쳐다보며, 버터 바른 듯 느끼하게) 쟈기가 맞춰 봐~
여자　　(세연) 그럼 우리… 오늘부터 1일?
노형민　　아니.
여자　　(세연) (확 빈정상함) 뭐야~

노형민 어제부터.

여자 (세연) 꺄악.

안전한 이걸 녹음하고 제출하면 끝?

김미영 맞아요. 바로 이해하시네요. 3항! 이후에도 연인관계 확인을 위해 객관적 근거 자료를 준비해야 한다. 3개월 간격으로 연애 보험회사 직원과 만나 연인관계를 증명할 증빙자료를 반드시 제출해야 하는 거죠. 예를 들면…

직원, 형민에게 다가간다.

직원 (세연) 네 고객님 준비해오셨죠?

노형민 준비요…

직원 (세연) 통화내역, 카톡, 문자, SNS 다 인정됩니다.

노형민 (직원에게) 사진도 인정되나요?

직원 (세연) 네…

노형민 잠시만요.

노형민, 직원과 셀카 찍는다.

노형민 3개월치 인정?

직원 (세연) 인정, 꺄약!

안전한 으악! 4항, 4항이요!

김미영 4항 (귀엽게) 보험료는 매달 10만 원, 계약은 기본 1년이며 계약기간을 지키지 못하고 이별시 위약금 천만 원이 부과된다.

안전한 천만 원?

김미영 그리고 헤어지는 즉시 보험금과 함께 위약금을 납부해야

하죠.

안전한 빡세네… 그러니까 1년 안에 헤어지면…

보험회사 직원 둘이 선글라스를 끼고 안전한에게

직원 1은 노형민

직원 2는 세연

직원1 고객님,

안전한 아 깜짝이야!

직원1 고객님, 위약금 납부 부탁드립니다.

안전한 당신들 뭐에요??

직원2 연애보험회사에서 나왔는데요, 최근에 헤어지셨죠 고객님.

안전한 아니 그게-

직원1 헤어지셨네. 찾아가는 서비스입니다. (활짝 웃으며) 위약금 납부 부탁드립니다.

안전한 저기 돈이 지금 없는데.

직원1 없어? 야 잡아.

직원2, 안전한을 붙잡고 직원 1, 연장을 꺼내고 안전한의 배를 가르려 한다.

안전한 안 돼요 살려주세요! (부르짖으며) 제가 가입한 걸 걸려서! 그래서! 헤어지게 된 거라구요 제발!!!

김미영 제5항 연애보험회사는 이별 사유 혹은 이별과정에 대한 어떠한 책임도 지지 않는다. 가령 연애보험에 가입한 사실 때문에 이별을 당해도 보험회사는 어떠한 책임도 지지 않는다.

안전한 다시! 다시 만날게요. 그럼 1억 받을 수 있는 거죠?

김미영 제6항. 보험금 수령 후 이별한 남녀는 다시 재회할 수 없다.
재회할 경우 수령 보험금 1억 원을 반납함을 물론 위약금 천
만 원이 별도로 부과된다. 이상 약관 끝.

안전한 (숨을 거칠게 몰아쉬며) 이야 빡세네. 역시 1억은 쉽게 받을 수
있는 돈이 아니었네요.

노형민 쉽게 받을 수 있는 돈이 어딨어. 그래서 너 할 거야 말 거야?

안전한 아무래도 이거 아닌 거 같아요.

노형민 너 돈 필요하다며. 너 사채 쓰려고 했던 거 아냐?

안전한 사채는 아니에요! 제2금융권 대부예요…

노형민 이자율 24% 너 그거 낼 수 있을 것 같아?

안전한 (고민)

노형민, 안전한에게 팔짱을 낀다.
안전한, 노형민을 징그럽다는 듯 쳐다본다.

노형민 야 오케이 좋아! 월 10만 원 보험료 내가 내줄게.

안전한 뭐야? 갑자기 왜 이래요!?

노형민 대신 이번 인체반응속도 실험에 내 이름 좀 넣어주라~

안전한 안 돼요. 이거 30억짜리 과제라 교수님이 특별히 신경 쓰고
계신 거란 말이에요.

노형민 오케이. 내가 너 머리부터 발끝까지! 싹 다! 바꿔줄게. 여자
도 만나게 해줄게. 대신 보고서에 이름만 넣어줘. 그럼 내가
너 연애도 하게 해주고 1억 벌게 해줄게! 너 나 믿지? 콜?

안전한 고민한다.

노형민 컴온!! 맨? 콜?

김미영 지금 바로 콜 하세요. 안전한 연애, 손해 보지 않는 연애, 하고 싶지 않으신가요? 연애 보험, 가입하시겠어요?

안전한 … 콜!

3장

안전한 잘생겨져서 등장한다.

노형민 Wow man 꾸미니까 사람이 달라졌네!

안전한 사실 원판이 좋다는 얘긴 많이 들었어요.

노형민 원판? 뻭킹 라이어! 이게 너 원판이야!

노형민 성큼성큼 걸어가 폼보드를 안전한에게 건넨다.

노형민 넌 남중 남고 공대 군대 공대 대학원이야. 아주~ 최악의 조건이지. 너의 주요 이동루트는? 학교. 집. 학교 집. 펵 넌 정말 노답이야.

안전한 그럼 어디 클럽이라도 갈까요…?

노형민 노, 그건 너무 뻔하지. 꼭 연애 못하는 애들이 환경 탓한다니까. 자, 연애의 기본은 자주 마주쳐야 한다는 거야. 그럼 넌, 어디겠어?

안전한 학교?

노형민 그래! 캠퍼스! 너 인체반응속도 실험한다며!

안전한 네.

노형민 사랑은 교통사고처럼 찾아오는 거야. 교통사고를 위해서 BAMM 바로 이 인체반응속도실험을 활용하는 거지. 오케

이? 자 이제부터 내가 여자를 탐색할 테니까 마음에 드는
여자가 있으면 이렇게 신호를 보내. 좋으면 O 싫으면 X. 오
케이?

안전한　오케이.

노형민　좋아.

노형민, 관객에게 다가간다.

노형민　안녕하세요. 저희는 인체 반응속도 관련 실험을 하고 있는
데요.

노형민, 관객에게 물어보면서 시선은 안전한에게 향해있다.
안전한, 필사적으로 X를 그린다.

노형민　나중에 밥 먹고 오세요.

노형민　안녕하세요. 저희는 인체 반응속도 관련 실험을 하고 있는
데요.

바로 옆 관객에게 물어보는 노형민.
○를 칠까 고민하다가 X를 그리는 안전한.

노형민　하… 나중에 남자친구 생기면 오세요.

다시 다른 관객에게 물어보는 노형민.

노형민　안녕하세요.

노형민의 말 끝나기도 전에
안전한 필사적으로 X를 그린다.

노형민 야 뭐 이렇게 까다로워. 연애 안 할 거야?

그러던 중 진실 친구 등장.

노형민 야 뒤에.

노형민, 안전한 본다.
안전한, 생각보다 괜찮아서 엄지를 치켜세운다.

노형민 (고개 저으며) 뭐야 취향 독특하네. (친구에게) 안녕하세요. 저희 인체 반응속도 실험을 하고 있는데 시간 되시면 같이 참여해 주시겠습니까?

친구 (노형민 얼굴 확인 후) 홋, 실험 핑계로 꼬시네, 저 쉬운 여자 아니에요.

노형민 저도 쉬운 남자 아니에요.

노형민 매력 발산.

친구 귀여우니까 속아드리죠 딱 1분이에요.

노형민 30초면 충분하죠.

친구, 안전한의 폼보드 발견.

친구　저건 뭐예요?

안전한, 당황해서 자신의 과거가 그려진 폼보드를 숨기려 달려
간다.

안전한　아 저거 아무것도 아니에요!
노형민　네네네 이쪽으로 오세요~!

안전한, 커튼 뒤로 폼보드를 황급히 숨기고 있고
노형민, 친구한테 실험 소개하려고 하는데.

노형민　제가 설명해드리겠습니다. 이 실험이 뭐냐면-

이때 무대 뒤쪽에서 김진실 등장한다.
음악이 흘러나오면서 전한과 노형민 시선 마주치고 고개를 끄덕이
다가 동시에 커다란 동그라미를 그린다. 형민, 전한에게 달려가 좋
아한다.
음악 빠르게 페이드 아웃된다.

친구　진실아~ 저는 친구가 와서 이만. (가려 한다)
노형민　아, 친구 분. 안녕하세요, 저희는 인체반응 속도 관련 실험
　　　　하고 있는데 혹시 시간 되시면 참여해주시겠어요?
김진실　어떤 건데요?
노형민　아주~ 간단한 실험이에요. (안전한에게 설명하라 신호 보낸다)
　　　　자 전한아.
안전한　네, 저희가 하는 실험은 반응 속도 관련한 실험인데요. (패드

들고) 여기 화면 보이시죠? 제가 질문을 드릴 텐데 질문에 대한 답이 예스면 왼쪽 스위치를, 답이 노면 오른쪽 스위치를 눌러주시면 됩니다. 참여해 주실 수 있나요?

친구 (끼어들며) 좋아요. 딱 1분이에요.

형민 (밀어내며) 아, 예 감사합니다. 자 그럼 친구분은 저를 따라와서 다른 실험하겠습니다.

친구 다른 실험이요?

형민 네 눈 감고 가만히 계시면 됩니다. 시작. (전한에게 신호) 시작해.

전한 혹시 성함이?

진실 김진실이요.

전한 형민 서로 마주보며 동시에.

전한 진실. 아, 이름도 예쁘시네요. 제가 질문을 드리면 바로 네, 아니오 중에 누르시면 됩니다. 테스트용 질문 하나 드릴게요. 내 이름은 김진실이다.

김진실 지금 누르면 되나요?

전한 네.

진실이 예스를 누른다.

안전한 다시 한 번 할게요. 가능한 빨리 누르시는 겁니다. 내 이름은 김진실이다.

진실 예스를 누른다.

전한 잘 하셨어요. 다음 질문. 나는 연애를 하고 있는 중이다.

아니오. 누른다.
전한과 형민의 시선이 마주친다.
좋아하는 전한과 형민

전한 네. 아주 좋습니다. 다음 질문. 나는 사랑을 믿는다.

진실, 고민한다.

진실 어…
전한 왜요?
진실 이건 예, 아니오로 대답하기가 좀…
전한 그래도 딱 생각했을 때 좀 더 마음이 기우는 쪽으로 눌러주
 시면 됩니다.

진실 고민한다.
진실, 네를 누른다.

전한 네~ 아주 좋습니다! 다음 질문입니다. 나는 사랑을 하고 싶
 다.

고민하는 진실.
누르려는데 형민이 물건을 바닥에 떨어뜨리자 전한, 주우려 패드를
내리고 진실의 손가락이 전한의 중요부위에 닿는다.
사이.

김진실	어머 죄송해요. 죄송합니다.
안전한	아니에요. 너무 좋아요.
김진실	네?
안전한	아니 죄송합니다.
김진실	저 제가 수업이 있어서… 가자!
친구	수업 휴강됐잖아. 이제 제 차례인가요?
형민	아, 이만 끝내겠습니다. (진실에게 다가가며) 저기요. 여기 연락처 좀 적어주세요.
김진실	아… 네.

진실 연락처를 적고 형민에게 건넨다. 형민이 전한을 향해 오라고 손짓한다.

노형민	(속삭이며) 야, 빨리 가슴 찌르셨으니까 책임져 달라 그래.
안전한	네, (노형민이 콕 찌르자) 제 가슴 책임져주시겠어요…?
김진실	네?
노형민	SHIT.
친구	웬일 웬일~ 어쩐지! 처음부터 이럴 줄 알았어. 좋아요. 그럼 커피 사주세요. 딱 30분이에요. 가요. (진실 끌고 가며) 뭐해요?
노형민	어 그럼, 우리 친구분은 저랑 같이 스테이크 드시러 가죠. 커피는 이분께서.
친구	쳇. 뻔한 수작. 좋아요. 이따 봐 진실아. 가슴, 잘 책임져드려. 호호호호.
노형민	파이팅!
안전한	파이팅!

둘만 남는다.

안전한　어… 네. 그럼 커피 한 잔 괜찮으시죠?
김진실　아…
안전한　가실까요?

·

4장

카페.
전한 진실, 무대 상수에서 하수 쪽으로 이동하는데
전한, 진실을 경호하듯 걸어온다.

전한 (진실 보고) 여기에요. (세연에게) 따뜻한 카페라떼 두 잔…
세연 나왔습니다.
전한 아 벌써요? 자리가 어딨지. (전한이 진실에게 잔을 건네며)
세연 잠시만요.
전한 잠시만요. (잔을 건넨다)

의자와 테이블을 정리하는 전한과 세연.

전한 혹시 냅킨은 어딨죠?
세연 아, 잠시만요.

세연 냅킨 가지러 가는데 뒤에서 형민의 독침을 맞고 쓰러진다.
형민이 앞치마를 두르고 알바생 복장으로 나온다.

안전한 어… 형? (진실에게) 잠시 화장실 좀. (형민에게 가서) 형?
노형민 쉿.

안전한　친구 분은 어쩌고?

노형민　스테이크 먹고 있어. 5인분 시켜줬어. 그나저나 잘 돼?

안전한　모르겠어. 어떡해야 돼요?

노형민　자, 내가 알려줄게 넌 내가 시키는 대로 하면 돼.

노형민, 안전한 귀에 대고 속닥속닥.

안전한　아, 좋아요.

전한, 진실에게 간다.

형민 진실 앞에 앉는다.

안전한　많이 기다리셨죠… 대학원생?

김진실　네. 석사과정이요.

안전한　나이가?

김진실　스물여덟이요.

노형민　동안…!

안전한　동안이시네요.

김진실　… 네. 그쪽은?

안전한　서른이요.

김진실　박사과정? 그럼 석사에서 바로?

노형민　직장…

안전한　아, 직장 다니다가 대학원 들어왔어요.

김진실　네.

노형민 손으로 오케이 표시 후 신호 준다.

안전한 요새 사람 만날 일이 없어서 그런가. 아무래도 공대 연구소
 니깐 다들 남자뿐이고 칙칙하거든요. (머쓱해하며) 여자랑 대
 화해본 게 참 오랜만이라 참 쑥스럽네요…

김진실 요새 취업하기 어렵던데. 대단하시네요.

안전한 나름 학교 다닐 때 공부 열심히 했었거든요.

김진실 근데 왜 그만두셨어요…?

안전한 아 왜 그만뒀냐 하면? 그건… (노형민)

노형민 친해지면.

안전한 응?

노형민 친해지면.

안전한 제가 치매에… 걸려서.

김진실 네?

노형민 (기침하며) 친해 친해… 쿨럭.

안전한 아니, 우리가 친… 친해지면! 친해지면 말씀드릴게요.

김진실 친해지면요…?

 노형민 신호.

안전한 그럼 우리, 술 한 잔 하면서 얘기할까요?

김진실 네?

 친구 등장.

친구 오빠? 어 진실이다?

안전한 진실씨! 신발…

노형민 치킨 먹으러 갈래?

친구 누굴 돼지로 알아요?

노형민 꽃등심?

친구 소는 괜찮아요. 가요.

김진실 신발이 왜요?

안전한 신발 예뻐요.

김진실 네.

안전한 그럼 한 잔하러 가실까요?

김진실 그럴까요?

둘 포차로 이동.

안전한 제가 분위기 좋은 데를 알고 있는데 조금 멀긴 하거든요. 다 왔습니다.

김진실 엄청 가깝네요.

둘이 앉는다.

안전한 그럼 한잔 할까요? 저기 말 편하게 해도 되지?

김진실 네.

안전한 어. 그럼. 진실이도 편하게 해.

김진실 네.

안전한 네?

김진실 응.

안전한 그럼 우리 짠할까?

E) 테이프 감는 소리(삐리릭)

한잔, 두어 잔 주거니 받거니

김진실, 안전한 어느새 빨리 취해버리고.

김진실 오빠 그럼 직장 어디 다녔어?

안전한 아… S전자…

김진실 진짜? 나 거기 인턴으로 들어갔었는데.

안전한 뭐라고?

김진실 어디 지점?

안전한 강남?

김진실 진짜? 나도 거기 있었어. 오빠 왜 못 봤지?

안전한 (뜨끔) 나도 너 본 적이 없는데… 너 언제였는데?

김진실 나 작년…!

안전한 작년? 아 자작년에 나왔었지.

김진실 아…

안전한 박사과정 밟고 더 좋은 연봉 받고 싶어 나왔지.

김진실 멋지다.

둘 한 잔 한다.

김진실 오빠 그… 아까 인체반응 속도 실험 말야. 그거 무슨 실험이
 야?

안전한 아 그건, 네가 사랑에 빠졌는지 안 빠졌는지를 체크해주는
 거야.

김진실 어떻게?

안전한 이건 예, 아니오 대답이 중요한 거보다 반응속도가 중요한

거야. 자신한테 의미가 있거나 복잡한 질문은 답을 결정하는
데 시간이 오래 걸리거든. 그걸로 마음을 알아보는 거지.

김진실　자신에게 의미 있거나 복잡한 질문?

김진실　그럼 내가 답하는데 가장 시간이 오래 걸린 질문이 내가 제
　　　　　일 복잡하게 생각하고 있는 질문이라는 거네.

안전한　오 똑똑한데. 네 경우에는 3번째 질문.

김진실　'나는 사랑을 믿는다?'

사이.

안전한　근데 진실이는 연애 몇 번 해봤어?

김진실　비밀.

안전한　뭐야~

김진실　알았어~ 알았어~ 나 다섯 번.

안전한　다섯 번? 역시 인기 많았네.

김진실　근데 다 차였어. 내가 좀 소극적이고 내성적인 스타일이거
　　　　　든. 내가 원래 표현을 잘 못하거든.

안전한　너 소극적인지 전혀 모르겠는데.

김진실　그래? 오빠는 좀 편해서 그런가? 다른 사람들은 답답하다면
　　　　　서 떠나던데.

안전한　미친 거 아냐? 야 네가 뭐가 모자라서! 응? 진짜 이해가 안
　　　　　가네. 응? 네가 응?

김진실　… 그럼 오빠는 몇 번?

안전한　비밀.

김진실　치사하게 내가 했던 거 써먹는 거야?

안전한　그럼 대답해주면 너도 하나 대답해주는 거다 콜?

김진실 콜.

안전한 나는 한 번.

김진실 에이 진짜?

안전한 진짜야.

음악 시작.

안전한 나 연애 안 한 지 5년 됐어. 이전에 트라우마가 있어서… 전 여자친구랑 3년이나 사귀다가 헤어졌거든. 근데 헤어진 다음날 전화 와서 하는 말이 뭐였는지 알아? 나 결혼해었어. 그때부터 잘 돼야지 싶은 생각만 했거든. 나. 내가 좀 더 잘나가서 그놈이랑 결혼한 거 후회하게 만들어줘야지. 그래서 진짜 열심히 살았거든. 잠도 안 자고 연구실에 처박혀서 매일 밤새고. 그런데 그러다 정신차려보니 어느새 5년이더라고. (진실의 눈치를 보며) 미안. 나 칙칙하지?

김진실 응. 칙칙해.

둘 한 잔 한다.

안전한 저기 진실아. 아까 내 질문 하나 대답해준다고 했잖아.

김진실 응.

안전한 아까 4번 질문 뭐라고 답하려고 했었어? '나는 사랑을 하고 싶다.'

김진실 글쎄…

안전한 진실아… 우리… 만나볼래? (사이) 말하기 어려우면 말하지 말고, 아까처럼 고르는 거야. (자신의 가슴 오른쪽을) 예스면

오른쪽. 노면 왼쪽을 누르는 거야.

김진실　　(웃으며) 이건 무슨 실험이야?

안전한　　(떨면서) 실험이 아니라 5년 만에 내보는 용기… 랄까?

바들바들 떠는 안전한. 한쪽 손으로 살며시 자신의 눈을 가린다.
진실, 그런 안전한이 귀여워 웃더니 고민하다 오른쪽 가슴을 누르
려고 하는데 프리즈.

5장

김미영 축하해요 연애 시작한 거.

안전한 하하 감사합니다.

김미영 근데… 남중남고공대군대라고하지 않았어요? 연애를 정말 빨리 시작했네. 사기라도 치셨나봐요?

안전한 사기라뇨 아… 아닙니다.

김미영 전한 씨 때문에 큰일이에요. 연애 못하는 동안 보험료나 공짜로 받아먹으려고 했는데 이러다 우리 회사 망하겠어요.

안전한 네?

김미영 농담이에요. 돈은 이미 충분히 벌었어요.

안전한 근데 진짜 1억씩 주면 이 회사 망하는 거 아니에요?

김미영 말했잖아요. 돈은 이미 충분히 벌었다고. (집어주기) 나 완전 잘 나가는 대출회사팀이었다구~ 그러니까 전한 씨는 걱정 말고 안전하게 연애하시면 돼요. 증빙자료는 가져오셨죠? 사진? 문자?

안전한 사진이요. 여기.

미영 사진을 본다. 멈칫한다.

김미영 어머…?

안전한 왜요?

김미영 아뇨. 행복해보여서요. 두 분 어떻게 만났어요?

안전한 뭐랄까… 제 친한 형이 그랬거든요. 사랑은 교통사고처럼 찾아오는 거라고. 그러니까 어떤 우연… 아니 운명 같은 만남이랄까.

김미영 그래요? 전 운명 같은 거 안 믿는데~

안전한 네?

김미영 전 운명은 그 사람이 만들어가는 거라고 생각하거든요. 얼마나 노력하느냐에 따라. 사랑도 노력인 거죠. 전한 씨가 연애를 위해 노력했으니까 만들어진 운명이겠죠.

안전한 그런가요…?

김미영 여자 친구 어떤 게 좋아요?

안전한 아… 그니까… 말도 잘 통하고… 잘 이해해주고… 착하고…

김미영 땡. 예쁘다가 제일 먼저 나와야지~ 여자친구분 서운해 하겠네.

안전한 아 그런가요? 뭔가 그 말까진 오글거려서…

김미영 그래도 가끔씩은 표현하고 확인시켜 주세요. 사랑에는 연료가 필요하니까. 사랑이 교통사고처럼 찾아온다면 이별도 그럴 수 있겠죠. 사고 나지 않도록 자주 점검하고 노력하세요.

안전한 어떤 노력이요…?

김미영 이렇게 보험을 통해서 정기점검 받는 것도 노력이죠. 중요한 건 이런 노력을 꾸준히 영원히 해야 한다는 거예요. (중요한 사실을 알려주듯 은밀하게) 사실 연애보험의 가장 큰 목적은 이별을 보상하는 게 아니라 안전한 사랑을 위한 거예요. 통계에 의하면 연애의 위기는 3개월 간격으로 찾아온다고 해요. 그래서 우린 3개월마다 점검을 해주고 보수를 해주는 거죠. 그럼 3개월 뒤에 또 봐요. 안전한 사랑 하세요.

안전한 네.

 – 공원

김진실 오빠 (안전한 진실이 보고 넋이 나간다) 왜?
안전한 어…? 너무 예뻐서.
김진실 정말?
안전한 어 오늘 평소하고 좀 다르다…
김진실 오빠가 파스텔 좋아한다고 했던 말 떠올라서 입어봤어~ 안
 어울려?
안전한 (별로인 척) 응 안 어울려.
김진실 안 어울리지?

 김진실, 안전한 헤드락 건다.

안전한 아아아 살려줘 살려줘 장난이야. 너무 잘 어울려 파스텔이
 너 인생 색깔이야.

 김진실, 안전한을 헤드락 걸다가 풀어준다.

김진실 그치?

 둘 앉아서 꽃을 바라본다.

김진실 날씨 진짜 좋다.
안전한 그러게 진짜 좋네.

한가로이 경치를 즐기는 둘.

김진실　오빠 있잖아… 나 요즘 이런 생각한다.

안전한　무슨 생각?

김진실　되게 애늙은이 같은 생각인데…

안전한　이쁜 애늙은이는 괜찮아.

김진실　오빠 이쁘다는 말, 만나면서 처음 한 거 알아?

안전한　내가 그랬었나? 한 번은 했을 걸?

김진실　그럼 한 번 더 해봐. 예뻐?

안전한　… 예뻐. (사이) 그래서 무슨 생각했는데?

김진실　그러니까… 앞으로 내 인생에서 내가 얼마나 많은 사랑이라
　　　　는 걸 할 수 있을까? 그런 생각. 우리 얼마 전에 봤던 영화
　　　　중에 왜 그런 장면이 있었잖아? 할머니가 세상을 먼저 떠난
　　　　할아버지를 추억하는 장면.

안전한　기억나, 그 영화 보고 너 울었었잖아.

김진실　영감 파란대문 있는 집에서 같이 살자고 했던 거 기억나?
　　　　그 말 한마디에 넘어가서 참 징글징글하게 영감이랑 살았
　　　　었는데 허구한 날 저 문지방에서 영감이랑 투닥투닥하고
　　　　영감 얼굴이 어찌나 웬수 같던지. 영감 떠나고 난 뒤에 그
　　　　말이 그립네.
　　　　영감이 보고 싶고 그러네.

안전한　연기 진짜 못한다.

헤드락 건다.

김진실　들어봐. 나 말야. 사실 이제 나이도 있으니까 이젠 대학생들

의 철없는 사랑도 별로 하고 싶지 않고, 재고 따지고 이런 사랑은 더더욱 하고 싶지 않아. 그냥… **(꿈을 꾸듯)** 그 할머니 할아버지의 사랑 같은 걸 하고 싶어. 치고 받고 싸우면서도 그들은 서로 엄청 사랑했겠지?

안전한 (진실이가 처음으로 다르게 보임, 말문 막히듯) 진실이… 너 애늙은이 맞네.

김진실 (음미하듯) 빠르지 않아도 돼. 나는 오빠에게, 오빠는 나에게 천천히 스며들어서 그게 오래갔으면 하는 거야. 우리가 부딪히더라도 서로를 포기하지 않고 그렇게 천천히 서로를 이해해가는 거지… 난 오빠와 그런 사랑을 하고 싶어…

김진실을 바라보는 안전한의 시선이 달라진다.

안전한 너… 표현 잘 못 한다면서 어쩜 그렇게 말도 예쁘게 해?

김진실 다른 사람한테는 이런 말 한 적 없어. 오빠가… 처음이야.

안전한 (다정하게) 왜? 이것도 실험이야?

김진실 아니, 인생 처음으로 내보는 용기… 랄까?

전한과 진실 서로 바라보며 미소 짓는다.
안전한 김진실 서서히 가까워진다.
꽃잎이 날리고.
시간이 흐른다.

6장

김미영 팀장, 손가락을 탁 친다.

김미영 축하해요. 오늘로 가입한지 1년이 됐네요. 이젠 이별을 당하더라도 보험금 1억을 수령하실 수 있어요. 물론 그런 일 없겠지만.

김진실 네…

김미영 별로 기뻐 보이지 않네요? 무슨 문제라도?

김진실 남자친구가 알게 될까봐 두려워요.

김미영 가입자 신원은 아주 철저하게 보안이 유지돼요. 진실 씨가 직접 말하지 않는 이상 절대 알 리 없어요.

김진실 처음으로 모든 걸 솔직히 표현할 수 있는 사람을 만났어요. 눈치 보지 않고, 재지 않고, 진솔하게 사랑할 수 있는 사람을요. 그런데 이렇게 큰 비밀을 숨기고 있다는 게 마음이 무거워요.

김미영 잘 알겠지만 상대가 보험 가입 사실을 알면 보험금은 지급되지 않아요.

김진실 돈 때문이 아니에요. 그냥 마음이 편해졌으면 싶어요. 아예 가입하지 말 걸 그랬나 봐요.

김미영 진실 씨, 연애보험이 없었다면 지금 같은 사랑을 시작할 수 있었을까요? 이별당할까 두려워서 이런 사랑을 시작조차 못

했을 걸요?

김진실 …

김미영 다 연애보험이, 안전한 사랑을 위한 조건이 있었기에 가능한 일이었어요. 진실 씨… 팀장이 아니라 언니로서 얘기해 줄게요. 진실 씨 처음 봤을 때 예전의 내가 생각났어요. 몇 차례나 죄송해요, 다음에 올 게요 하던 모습에서 얼마나 사랑에 치이고 상처받았는지 느낄 수 있었죠. 진실이 고민하는 부분이 어떤 건지 다 알아요. 근데 있잖아요. 다 말해주는 게 사랑은 아니에요.

김진실 그럼요?

김미영 상대를 긴장시킬 수 있는 적당한 거리감과 신비감. 그게 사랑을 유지할 수 있는 비결이죠. 모든 걸 공유할 수는 없어요.

김진실 계속 숨길 수 없을 것 같아서요 언젠가는…

김미영 계속 숨겨야죠. 모든 걸 다 남자친구가 이해줄 거라고 생각하지 마세요. 헤어지면 그것들이 비수가 되어 진실 씨에게 돌아올 수 있어요.

김진실 오빠는 그런 사람이 아니에요. 그리고 공유하지 않는다면 진짜 사랑이라고 할 수 없을 것 같아요.

김미영 진실 씨. 왜 남자친구를 사랑하게 됐죠?

김진실 순수하거든요. 막 여자를 너무 잘 알아서 상처 주는 남자들보다는 오빠 같은 정직한 사람이 훨씬 나아요. 오빠는 나랑 일밖에 모르는 사람인거지, 거짓말하는 사람은 아니니까요.

김미영 정말 그럴까요?

김진실 네?

김미영 만약 남자친구가 모든 걸 다 털어놨어요. 그래도 진실 씨는 계속 사랑할 수 있어요?

김진실	오빠라면, 전 그럴 수 있어요.
김미영	좋아요. 진실 씨가 뭘 믿건 어떤 선택을 내리던 그건 진실 씨 자유에요. 보험을 탈퇴하건 유지하건 그것도 자유고. 하지만 이것만 알아줘요. 이 보험의 조건이 아니었다면 진실 씨가 원하는 사랑을 할 수 없었을 거라고. 항상 사고란 건 언제 생길지 모르거든요. 그게 내가 연애보험을 만든 이유에요.
김진실	…

세연 선글라스 끼고 등장.

세연	팀장님, 다음 손님 기다리십니다.
미영	두시 반 아니었어? 그리고 실내에서 웬 선글라스야?
세연	죄송합니다. 제가 쌍수를 해서. 잘 안보여서 시간을 착각했습니다.
미영	하여튼. (진실에게) 미안해요. 진실 씨. 이만 가볼게요. 내가 한말 잘 생각해봐요.

미영 퇴장.

김진실	(인사한다)
세연	증빙자료 제출 부탁드립니다.
김진실	네.

세연 사진을 확인한다.

세연	이건 이미 제출하셨는데요?

김진실 네? 제출한 적 없는데요.

세연 아… 죄송합니다. 제가 쌍수를 해서 다른 서류랑 착각했네요. 가입자끼리 서로 사귀는 경우는 처음이라.

김진실 네?

세연 어머. 아니에요. 죄송합니다. 절대 팀장님한테 말씀하시면 안돼요. 저 짤려요. 여기 성형외과 할인쿠폰 드릴게요. 저 할부도 못 갚았어요. 부탁해요. 언니. 언니~

혼란에 빠진 진실.
김진실, 뭔가 망치에 한 대 얻어맞은 표정으로 퇴장.

7장

노형민 HEY BRO 축하한다! 1년 넘었잖아. 근데 너 왜 연락 잘 안 받어. 좋은 일 있으면 더 잘 받아야 할 거 아냐? (안전한 안색 살피고) 뭔 일 있어?

안전한 형 저 요새 논문 마감기간이라 진실이랑도 자주 연락 못해요. 아시잖아요 인체반응속도 실험 저한테 엄청 중요한 거.

노형민 그래? 그래서 말인데… 큼큼. 너 그 실험 어떻게 돼가? (앙증맞게) 나 이번에 졸업하는 거야? (가슴 내밀며) 예스면 왼쪽 노면 오른쪽을 눌러줘.

안전한 (기겁하며) 뭘 눌러요. 형 이번엔 6년차로 안 넘어가고 5년차로 끝날 수 있을 것 같아요!

노형민 예쓰! 너는? 너도 이번에 졸업하냐? 그럼 1억 받고 졸업하네~

안전한 그 1억 어차피 비행기 값에 생활비에 뭐에 뭐에 다 나갈 건데요 뭐.

노형민 뭐야… 너 유학 가?

안전한 모르겠어요. 이번에 교수님이 좋은 기회라고 가라고 하시네요. 사실 우리나라에선 전 그냥 취준 실패한 대학원생인건데 유학가면 정식 연구원 대접에 연구원 월급으로도 먹고 살 수 있대요. 그리고 미국 유명 대학 정식 연구원만 되면 어머니도 마음 편해지실 것 같고. 병원비도 해결될 것 같고.

노형민 잘 됐네. 진실이한테는 말했어?

안전한 모르겠어요.

노형민 말해야지 말해야 헤어지지~

안전한 형, 그래도… 암만 생각해도 이건 아닌 것 같애요…

노형민 야 당연히 예쓰지. 예쓰. 잠시만.

E) 띠리리리링

노형민에게 전화가 걸려온다.

노형민 아이… 또.

안전한 지난번에 그 사범대?

노형민 어.

안전한 오래 가네요. 4학년?

노형민 걔는 깨졌고, 사범대 교수야. 잠깐만.

노형민, 전화를 받는다.

노형민 누나 나 질척거리는 거 딱 질색이라구. 아, 이혼까지 해? 그 냥 헤어져 헤어져.

씩씩대며 전화를 끊는 형민.

이번엔 카톡이 온다.

안전한 신민아? 연예인?

노형민 아니 걔 스테이크.

안전한 진실이 친구 이름이 신민아였어요? 근데 아직도 연락해요?

노형민 개는 다른 여자랑 다르거든. 보기랑 달리 아메리칸 스타일. 나한테 강요 같은 거 안 해. 3개월마다 한번씩 고기 5인분씩 먹고 헤어져. 내가 돈 없어서 안 만날까 했거든, 근데 어떻게 알고 1인분만 먹대. 편하니까 즐기는 거지. 아참 너도 돈 급하잖아. 말은 그렇게 해도 사실 유학에 마음 쏠려 있는 거 아냐?

안전한 모르겠어요. 그 놈의 돈이 뭔지…

노형민 What the… 너 이제 와서 진실이한테 흔들리는 거야?

안전한 …

노형민 뭐 이해는 가. 진실이 이쁘지 말 통하지 착하지. 근데 너 안 헤어지면 유학은 물 건너가는 거야. 여자 때문에 인생 버리지 말라구. why? 세상에 여자는 많아. This is true. 이건 진실이야. 2018년 기준해서 여자 인구가 남자 인구를 넘었어.

안전한 형 있잖아요. 안 헤어지고 유학갈 수는 없겠죠?

노형민 이 미친놈, 내가 약속한 게 있으니까 지금까지 보험료는 내 줬지만 위약금은 못 내준다. 위약금이 당장 천만 원이야~ 너 보험금 포기하고 진실이와 결혼까지 생각하고 있어? 너 돈 받으려는 이유가 더 공부해서 성공하고 싶다며. 그러니까 진실이한테 솔직하게 얘기해.

안전한 그럴 순 없어요. 제가 너무 해준 것도 없고… 진실이 진짜 좋은 애거든요.

노형민 Shit! 깨지겠다는 거야 말겠다는 거야? Yes or No? Yes or No?

안전한 하. (씁쓸한 웃음)

노형민 하… (흉내내며 신나서) 하? Yes or No?

안전한 … 형. 나 요즘에 실패자인 것 같아요.

노형민 뭐가.

안전한 공부도 일도 사랑도…

노형민 취했냐?

안전한 저는… 차라리 아무것도 모르는 어릴 때로 가고 싶어요.

노형민 잘 생각해봐. 위약금 천이다. 내가 너라면 바보 같은 짓 안한
다. 진실이는 보험일 뿐이라구.

안전한 형!

노형민 … 뭐?

안전한 아니에요. 연구실 가볼게요.

노형민 그래. 가. 잘 생각해 임마! 사랑 노! 머니 예스!

8장

E) 띠리띠리링. 띠리띠리띵.

아이패드와 문 쪽을 번갈아서 보는 안전한.
핸드폰이 계속해서 울려 안전한의 시선이 핸드폰에 꽂혀 있다.
안전한, 핸드폰 화면을 확인했다 땅바닥에 놓기를 반복한다.

안전한 예예… 교수님. 인체반응속도 실험이요. 예. 실험표본으로
(찍어주기) 제 데이터까지 넣었습니다. 아, 유학이요? 죄송한
데 조금만 더 시간 주시면 안될까요…? 네 고민하고는 있습
니다. 예예. 실험 결과 나오는 대로 연락드리겠습니다…!

교수님과의 전화를 끊는데 안전한의 핸드폰 벨소리가 곧바로 울
린다.

안전한 아 어쩌지…
김진실 오빠…?
안전한 으아악 깜짝이야. 거기 서 있었으면 말을 하지…
김진실 오빠 왜 계속 전화 안 받아…
안전한 미안해, 진실아. 인체반응속도실험 있잖아. 그 실험 때문에
요새 좀 머리가 아프네. (진실이 손 잡으며) 우리 맛있는 거 먹

으러 가자.

김진실 먹는 건 다음에. 난 좀 얘기하고 싶은데.

안전한 (괜히 웃으며) 왜 그래 진실이 너 무섭게…

김진실 오빠… 혹시 나한테 얘기하고 싶은 거 없어?

안전한 (진실이가 이야기하려는 걸 알고 있지만 애써 외면하는 느낌) 진실이 오늘따라 왜 그러지. 너 먼저 가 있을래? 오빠 잠깐 뭐 좀 챙겨가지고 뒤따라갈게.

김진실 아니, (어르듯이) 오빠 우리 얘기 좀 하자. 오늘은 얘기 좀 하고 싶은데.

안전한 진실아! 오빠가 요즘 힘든 일이 있어서 그런데 다음에 얘기하면 안 될까?

김진실 오빠 힘든 거 이해해. 근데 우리 요즘 계속 삐그덕 거리잖아. 바쁘고 힘들어서가 아니라 그냥 마음의 문제인 것 같은데.

안전한 우리 나이도 있는데, 계속 애들처럼 굴 거야?

김진실 이건 나이 문제가 아니야. 난 지금껏 우리가 속도는 달라도 마음은 같다고 생각했는데.

안전한 진실아. 생각 다 정리되면 말해 줄게.

김진실 아니 그냥 솔직하게 말해줘. 나 다 이해할 수 있어.

안전한 정리되면 얘기한다니까.

김진실 말해줘.

안전한 진실아!

사이.

김진실 오빠?

안전한 나 유학 가.

김진실	어?
안전한	인체반응 속도 실험 말야. 성과가 잘 나왔나봐. 좋은 기회래. 나 유학 가면 지금처럼 연락 아마 잘 안 될 거야.
김진실	왜 말 안했어?
안전한	지금 말하잖아.
김진실	아니, 이건 말이 아니라 통보지. 내가 오빠한테 중요한 사람이긴 한 거야? 어떻게 그런 말을 아무렇지 않게 해? 그런 결정은 너무 이기적인 거 아냐?
안전한	맞아. 나 이기적이야. 근데 진실아 나 유학 안 가도 이 연구실에 월화수목금토일 출근하고 너는 석사 후 바로 취업 준비하니깐, 어차피 우리 잘 못 만날 거 같아. 유학 가나 안 가나 똑같을 거라고.
김진실	아직 일어나지도 않은 일을 왜 오빠 혼자서 단정 지어. 우리 이제껏 1년 넘게 잘 만나왔잖아.
안전한	(쌓여가며) 잘 만나왔다구? 아니! 사실 요즘 연락하는 것도 귀찮고 너가 나한테 밥 뭐 먹었냐고 말할 때 내가 그거에 일일이 답해야 하는 것도 왜 해야 되는지 모르겠어. 그냥 우리 요즘 서로 바쁘니깐 의무적으로 약속 잡아서 만나는 거 같아.
김진실	오빠! 그냥 다른 이유가 있으면 제발 솔직하게 말해!!
안전한	그냥!!!! 이유 같은 거 없어!!! 그냥 일부러 그랬어! 며칠 동안 안 꾸미고 안 씻고 약속시간에도 안 일어나고! 일부러 그랬다고! 네가 얼마나 버틸 수 있나 보려고 그랬어! 네가 어디까지 그렇게-

김진실, 안전한 뺨을 때린다. 안전한 맞는다.

안전한 거봐. 이해 못하잖아.

사이.

안전한 난 단지 유학이 나한테 절박한 기회라서 잡겠다는 게 아냐. 넌 자꾸 나한테 미래를 말하는데, 내가 유학을 안가면 우리에게 미래가 있을까? 미래에 대한 약속 하나로 내가 감당해야하는 변수들에 대해서—

김진실 (따지듯이) 변수? 그래서 이제까지 오빠는 사랑을 이야기하면서도 언제든 거리를 두면서 이별을 준비한 거야?

안전한 헤어지자는 뜻 아니야. 나는 서로 간격을 지켜가며 마음을 나누고 싶은 그런 사람인 거라구. 너가 나한테 기대하는 만큼 다치게 되니까 우리 사이에 적당한 간격을 두자는 거야. 천천히 스며드는 사랑? 말은 쉽지. 근데 난 지금 내 현실을 버티기도 힘들어. 너가 너무 나한테 가깝고 바라는 것도 많아.

김진실 내가 정말 오빠한테 바라는 게 많다고 생각해? 난 지금 그대로의 오빠도 상관없어.

안전한 진실아. 넌 나에게 결혼을 말하잖아.

김진실 사랑하니까. 사랑하니까 확신을 바라고 결혼을 꿈꾸는 거야.

안전한 그래. 뭐 서로 가치관은 다를 수 있는 거니까.

사이.

김진실 (울컥하며) 그거 알아? 난 오늘 오빠가 솔직하게 다 말했다면 오빠를 이해해주려고 했어. 그게 무엇이 됐든. 근데 결국 오

빠는 끝까지 진짜 이유를 말해주지 않는구나. 이별을 말하고
싶었지만 끝내 말하지 않은 거 다 알고 있어… (사이) 그래 헤
어지자…

김진실, 울면서 뛰쳐나간다.
안전한, 멍하니 바라본다.

9장

보험금 수령.

김미영　축하드려요. 보험금 1억 수령하시게 됐네요.

안전한　네… 감사합니다…

김미영　받으신 걸로 유학 가신다면서요. 잘 됐지. 그 분야에서 성공
　　　　하려면 유학 한 번 멋있게 슝 갔다 와줘야 되는 거 아니겠어
　　　　요? 근데 저희가 국내뿐만 아니라 해외에서도 보장되는 국
　　　　제적인 보험이거든. 3개월에 한번만 비행기 타고 슝 정기상
　　　　담 받구 슝 가면 돼요. 저희 보험이 헤어졌을 때 보장받을 수
　　　　있는 유일한 보험인 거 아시잖아요~

안전한　예…

김미영　그래서 말인데요, 보험 갱신하시겠어요?

안전한　아니에요. 이번에 가입한 걸로 충분할 것 같아요. 그동안 감
　　　　사했습니다.

안전한 가려고 하면, 김미영 붙잡는다.

김미영　이런 것까진 얘기 안 하려고 했는데… 이번에 만난 여자친구
　　　　진실 씨 같은 경우에도 원래 보험에 들어놓은 가입자였어요.

안전한　네?

김미영	김진실 씨요.
안전한	진실이가 가입자였다고요?
김미영	그렇다니까요. 어머 충격 받으셨나봐. 괜찮아요, 사람 일은 겪어봐야 안다잖아요. 언제 내 일이 될지 모른다니까. 전한 씨, 그래서! 갱신이 꼭 필요한 거예요.
안전한	근데 왜 말 안 해주셨어요?
김미영	그럼 안 되죠. 여러분의 사랑을 보장해드리는 보험이 사랑을 깨뜨리면 안 되잖아요.
안전한	그럼 왜 지금은 말해주는 거예요?
김미영	전한 씨는 똑똑하니까요. 진실 씨처럼 어리석은 선택을 하지 않길 바래요.

안전한, 김미영의 말을 듣지 않고 사무실을 나간다.
김미영 신나서 혼자 애기한다.

진실 씨는 이런 연애보험의 위대함을 알지 못했죠.
이별에 보장된 1억을 받는 그 기쁨!
전한 씨는 사랑은 사랑대로 했고 이별은 이별대로 했고.
어어… 어디 가셨지? 갱신하셔야 하는데!

10장

안전한 진실아! 진실아! 김진실!

안전한의 손에는 보험서류가 들려 있다.

김진실 무슨 일이야?

안전한 너 보험 가입했었다며?

김진실 뭐?

안전한 너 연애보험가입했다며! 맞아? 안 맞아?

김진실 …

안전한 맞아 안 맞아?

김진실 나는 오빠랑 할 말 없어. (돌아선다)

안전한 (잠깐 말문 막히고) 너 진짜 무섭다. 나한테 말도 안하고 순진한 척 영원한 사랑 얘기한 거야? 너 진짜 연기 잘한다.

김진실 오빠는?

안전한 내가 뭐?

김진실 S전자 다녔다며? 직장 다니다 대학원 들어간 거라며?

안전한 … 그게 이거랑 같아?

김진실 같아. 오빠도 보험가입 했잖아.

안전한 뭐…? 너 그거 알고 있었어?

김진실 어.

안전한 언제? 어떻게?

김진실 그건 중요하지 않아. 우린 헤어졌고, 오빠는 1억을 받았어. 다 끝난 거 아니야? 돌아가.

 김진실, 홱 뒤돌아선다.

안전한 (울음에 가까운 목소리) 왜… 왜 그럼 나한테 먼저 헤어지자고 그랬어?

 안전한, 술에 취해 흐느적거리는 것이 마치 슬픔에 취한 것 같다.

안전한 굳이 위약금 천만 원씩이나 감수하고 나랑 헤어진 이유가 뭐냐고? 너네집 부자도 아니잖아.

 김진실 가려는데
 안전한 김진실 앞을 가로막는다.

안전한 너 연애해! 새로운 사람 만나. 아니다 내가 소개시켜줄까? 그럼 1억 받을 수 있잖아. 너도 차여. 내가 도와줄게. 어떻게 도와줄까? 나랑 같이 보험금 받으러 갈래? 진실아 찔러봐. 예스면 왼쪽 노우면 오른쪽.

김진실 다가오지 마.

 김진실, 그대로 가려는데.

안전한 진실아. 우리 다시 만날까?

김진실　(홱 돌아온다) 다시 만나면 위약금 1억, 돌려줄 수 있겠어?

안전한, 멈칫한다.
김진실, 안전한에게 다가가 서류를 뺏어
자신과 안전한의 중간 지점에 서류를 둔다.

김진실　이게 우리 사이의 간격이야. 넘어올 수 있어?
안전한　…
김진실　결국 오빠는 넘지 못해.
안전한　넌 뭐가 그렇게 당당해? 너도 연애보험 가입자잖아. 왜 다
　　　　　내 탓으로 돌려. 너도 보험금 타내려고 나 힘든 거 뻔히 알면
　　　　　서 그날! 일부러 그렇게 한 거 아니야?
김진실　(사이) 그거 알아?
안전한　뭘?
김진실　오빠랑 헤어지기 전날, 나 연애보험 해지했어.
안전한　뭐?
김진실　다신 보지 말자.

진실 나간다.

– 과거

김미영 팀장 등장

김미영　팀장 탈퇴하고 싶다고…?
김미영　해지하고 싶다고?

김진실 당신의 조건은 훌륭했어요.

당신의 조건이 아니었다면 1년을 만날 수 있었을까요?

지난 1년은 내 인생에서 가장 행복한 순간이었어요.

표현하니 행복한 게 사랑이었어요.

당신 덕분에 사랑을 표현하는 법을 배운 거죠.

하지만 이젠 알아요.

안전한 것만이 사랑이 아니라는 걸.

난 사랑이 무엇인지 앞으로 더 배워가고 싶어요.

김미영 넌 상처받게 될 거야.

김진실 무감각해지는 것보단 나아요.

11장

- 포장마차

노형민 전한아, 이 형님이 해주는 몇 안 되는 인생 조언인데 과거는 추억하지 마라. 지나간 것은 잊어버려. 앞만 봐.

안전한 지금도 앞에 보고 있어요.

노형민 전한아, 현재가 내 삶이고 살아가는 힘인 거야. 힘 없는 과거는 버리면 그만이야. 행복 별거 없어. 지금 이 순간에 충실하고! 빛나는 내일을 꿈꾸며 살아가는 거지. 연애? 다 똑같아. 너 나 알잖아. 처음 본 여자랑 밤 11시쯤 만나서 편하게 술이나 먹으면서 이야기하고 그렇게 하룻밤을 즐겼다가 더 이상 서로에게 바라는 거 없이 아침에 개는 개 집에 가고 나는 연구소 가고, 그렇게 다시는 안 봤으면 좋겠다는 게 내 연애지론이야. 너도 많이 만나다 보면 이해하게 될 거야.

안전한 그럼 형은 평생 그렇게 사랑해도 괜찮아요?

노형민 (대답하는 데 약간 시간 걸린다) 어?… 괜찮아.

안전한 형 그거 알아요? 인체반응속도 실험은요, 사실 예, 아니오 대답이 중요한 거보다 반응속도가 중요한 거예요. 자신한테 의미가 있거나 복잡한 질문은 답을 결정하는데 시간이 오래 걸리거든요.

노형민 그래서?

안전한 형한테 사랑이란 건 생각보다 복잡한 질문이죠. 저한테 질문
　　　　　하나만 해주실래요?

노형민 너 진실이 사랑하냐?

안전한 네.

노형민 전한아, 넌 너무 몰라.

안전한 아뇨, 이제 알겠어요. 돌이켜보면 늘 상대방에게 최선을 다
　　　　　했다고 생각했는데 이제 보니까 포기했던 거였어요. 늘 변수
　　　　　탓을 하면서 상대방이 나를 놔줄 수밖에 없게 만드는 거…
　　　　　그게 내 포기의 방식이었거든요. 난 내 앞 갈길 가기 급급했
　　　　　으니까. 일도 공부도 사랑도 다 하고 싶은 욕심 투성이었죠.
　　　　　욕심 챙기기에 바빠 상대방을 보지 못했던 거예요. 그래 놓
　　　　　고는 난 최선을 다했는데 상대방이 변수를 만든 거라고, 그
　　　　　렇게 스스로를 날 속였던 거예요.

　　　　　노형민, 한심하게 안전한을 쳐다본다.

노형민 논문을 써라. 내 이름은 껴 넣지 말고. 어차피 네 인생인데.
　　　　　네가 고생하고 싶다는데 내가 널 왜 말리니.

안전한 갈게요.

노형민 가 임마! 난 너 말렸다. 응?

　　　　　안전한 나간다.
　　　　　노형민 소주 한잔을 들이킨다.
　　　　　잠시 고민하다.
　　　　　진실 친구에게 전화를 건다.

노형민 민아야 너 지금 시간 되니? 고기 먹자.

진실친구 우리 3개월에 한번 아냐? 요새 들어 너무 자주 연락하네. 질
척거리지 마.

노형민 야 끊어. (다른 사람에게 전화 걸며) 우리 저번에 처음 만났었
는데… 밥은 먹었어?

형민 홀로 쓸쓸하게.

12장

안전한에게 김미영이 다가온다.

김미영 웬일이에요? 정기 상담일도 아닌데. 아! 보험 갱신하러 오셨
 구나.

안전한, 김미영에게 돈봉투(수표) 건넨다.

김미영 지금 뭐하는 거죠?
안전한 이젠 필요 없어요.
김미영 실험하시는 분이니까 알지 않나요? 변수가 많으면 힘들어져
 요. 고통이죠. 저는 이제까지 전한 씨의 그 변수를 최대한 없
 애줄 사랑의 조건들을 마련해줬어요.
안전한 변수요? 변수를 통제하고 조작하는 건 과학이죠.
김미영 전한 씨.
안전한 저에게 지급해주셨던 1억입니다…
김미영 전한 씨! 후회하실 거예요.
안전한 네, 전 후회할 거예요. 그래도 가보겠습니다.
김미영 전한 씨!

안전한 퇴장.

김미영, 안전한을 쫓아간다. 이어 김미영 퇴장.
안전한 등장.

안전한 진실아.
김진실 오빠.

안전한 서류를 들어 바닥에 두고 간격을 만든다.

안전한 솔직히! 나는 사랑이 아직 뭔지 모르겠어. 앞으로도 마찬가
지일 거야. 내가 앞으로 얼마나 변할 수 있는지도 모르겠어.
근데 그냥… 보고 싶었어. 아직 늦지 않았다면… 너랑 다시
시작하고 싶어. 날 위해서가 아니라 우릴 위해 최선을 다해
보고 싶어.
김진실 너무 가까워지면 오빠의 과거와 단점이, 나의 과거와 단점이
우리 서로를 괴롭힐 거야.

안전한, 서류를 찢어버린다.

안전한 괴롭히겠지. 그래도 가보고 싶어.

안전한 김진실 가까워진다.

김미영 헤어진 후에 재회하면 계약 위반이에요! 위약금 천만 원 물
으셔야 한다구요!

안전한 팔을 내민다.

김진실 손을 들어 다가가다 안전한을 품에 안는다.

김미영 천만 원 확정! 위약금 집행해!

안전한 김진실 서로를 보며 키스하려는데
김미영 황급히 둘을 벽으로 가려버린다.

에필로그

김미영 여러분. 이렇게 황당한 경우가 있나요. 저는 이제껏 여러분의 안전한 연애를 위해 조건들을 마련했는데도 말이죠 이런 황당한 일이 생긴 거예요. 이들은 바보 같은 짓을 했어요. 그러나 제게 깨달음을 줬죠. (찝어주기) 이 보험 약관에 구멍이 있다는 깨달음을요. 이별 당한 사람만이 피해자가 아니구나. 더 안전하게 여러분이 사랑하기 위해선 제가 어떤 일을 해야 할까? 제가 가치 있는 일을 하기 위한 깨달음이 또 한 번 왔어요. 사랑을 더 안전하게 만들기 위한 완벽한 조건을 만들어야지. 그래서 추가된 약관.

제 7항.
이별시 이별을 당하더라도, 본인이 이별 사유를 제공한 정도에 따라 보험금의 지급액은 달라지며 쌍방의 과실 비율을 인정하여 산정한다.
이제는 정말 안전한 연애를 하실 수 있으신 거죠! 여러분.
더욱 안전하고 완벽해진 연애보험
여러분! 이제 연애… 하고 싶으시죠?
연애 보험, 가입하시겠어요?

무대 암전.

결혼적령기가 되면, 혹은 그 나이가 아니더라도 우리는 한번쯤 '연애'와 '결혼'에 대해 고민한다. 나는 연애를 못해, 연애 안 하고 살 거야 해도 한번쯤 우리는 '연애'에 대해 생각해보게 되는 것이다. 우리 사회는 연애를 무서워하거나 불안해하거나 안하고 싶어 하는 분위기로 점차적으로 변모하고 있다.

이런 사회분위기의 원인은 연애를 하면서 불가피하게 발생하는 '변수'에서 기인한다고 생각했다. '변수'에 대한 불안은 '변수'가 내게 줄 수 있는 악영향으로부터 안전해지고 싶은 마음을 키우고, 아예 '변수'가 있는 연애를 하고 싶지 않은 마음으로까지 이어져 이런 사회분위기가 조성된 것이 아닐까라는 생각으로 이어졌다.

연애의 '변수'로부터 발생할 수 있는 손해, 그 손해를 겪고 나서 상처받아 버리고,

손해로부터 안전해지고 싶기 위해 연애를 하지 않는 우리.

그러나 만약 누군가가 연애의 위험에 대해 보상해준다면?

그러나 그것은 우리가 추구하는 진정한 안전일까라는 발상의 흐름으로부터 '연애보험회사' 를 착안했다.

따라서 연애보험회사의 등장인물,

'변수' 에서 안전해지고 싶어 돈을 택하는 남자, 안전한

'변수' 에 상관없이 진실해지고 싶은 여자, 김진실

'변수' 가 귀찮아 순간적 쾌락만을 즐기는 남자, 노형민

'변수' 를 방지하고자 보험을 만들어낸 전직 보이스피싱 전문이자 현 연애보험회사 김미영 팀장을 통해 현 시대를 살아가는 청춘들의 연애 양상을 반영하는 글을 쓰고 싶었고, 그 글에 대해 어떤 답을 내리고 싶지는 않았다. 각자의 답은 다른 법이니까.

조심스럽게, 지금의 어린 나로서 읽어주시는 분과 함께 같이 고민할 수 있다면…

때로는 불완전한 게 완전한 것이고, 불안전한 것이 안전한 것이 아닐까라는 부분을 얘기해보고 싶지만 현실의 무게는 또 다른 법이니까.

현재 연애와 결혼을 하지 않으려는 사회적분위기를 문제라고 많이들 말한다.

이를 문제라고 칭한다면, 이 문제는 사회와 개인 모두에게 있는 것이 아닐까?

글에서도 어떤 일정한 교훈적인 답을 내리기보다 단지 같이 고민하는 지점을 갖고 싶었다.

그리고 같이 고민하는 지점을 심각하게 풀어가기보다 웃으며 볼 수 있는 병맛코드를 넣어 풀어가고 싶었다. 의미 부여를 떠나 재미있게 읽어주신다면 그저 감사할 따름이다.

아스타나가 일대기

홍사빈 지음

나오는 사람들

햄 (혹은 신)
넥
넬
막심
자말
어린자말
클로이
소문
잭
조

무대

기본적인 빈 무대에서 간단한 장치들로 변화를 준다.
예컨대, 조명과 소품 그리고 조형물
텅 빈 공간, 방직공장, 햄의 집,
마을 입구 그리고 강가

프롤로그

전쟁 후.

햄 태초에 인간이 태어나고, 인간들은 매일매일 전쟁을 벌였습니다. 지금은 아마 인간의 시간으론 2042년쯤? 방금은 전쟁이 끝난 지 얼마 안 지나서, 사람들은 대부분 굶주리고 죽어가고 있었죠. 날씨는 점점 추워지고 계절이라는 건 사라진 지 이미 오래였죠. 그리고 저는 넥 그리고 넬과 함께 그 모습들을 매일 매일 지켜봤구요. 인간들을 지켜보는 게 이제는 지치고 질리기 시작했습니다. 그런데 어느 날.

사이.

넬 햄님 햄님! 인간 세상에, 인간 세상에 아주, 아주 유별난 인간이 있습니다!

넥 맞아요! 뭐라고 할까— 너무 너무 깨끗하고 맑고 또— 죄가 없다고 해야 할까요?

넬 맞아요! 이름은 자말! 자말 아스타나! 다른 인간들하고는 조금 다르다고 해야 할까요? 아무튼 아주 깨끗했어요!

넥 계속 이런 곳에서 지켜보는 것보다 가까이에서 지켜보는 게 조금 더 도움이 되지 않을까요?

사이.

햄 죄가 없고 아주 깨끗한 인간… 그런 인간이 이 밑에 있기는
 하려나? 괜히 궁금해지기 시작했습니다.

짧은 사이.

넬 정말이에요 햄님. 저희가 그 아이를 유심히 지켜봤는데, 정
 말로 깨끗하고.
넥 순수하고 때가 묻지 않았어요.
넬 햄님도 분명히 보시면 다른 인간들과 다르다는 걸 아실 수
 있을 거예요!

짧은 사이.

햄 그래서 내려갔습니다. 궁금해졌으니까.
넥·넬 정말요?

사이.

넥 햄은 조금 더 가까이에서 인간들을 관찰하기 위해서.
넬 그리고 자말을 지켜보기 위해서 지상으로 내려왔습니다.

짧은 사이.

넥 햄은 폐허가 된 곳을 돌아다니다가 사람이 몇 없는 마을을

발견했습니다.

넬　그리고 그곳에서 방직 공장을 만들었죠.

넥　방직 공장이 들어오고 사람들은 허기진 배를 채울 수 있었
어요.

넬　햄은 그리고 믿을 만한 두 사람에게 방직공장의 일을 맡기고,

넥　(두 사람을 가리키며) 잭과 조.

넬　마을 이곳저곳을 돌아다니기 시작했습니다.

사이.

잭　넣고 돌리고 빼고! 넣고 돌리고 빼고!

조　넣고 돌리고 빼고!

잭·조　넣고! 돌리고! 빼고! 넣고! 돌리고! 빼고!

넥　방직공장은 날이 갈수록 커져갔고 마을의 사람들은 안정을
찾았습니다.

넬　그런데 그때 어디서 기도소리가 들려오는 거예요.

막심　지옥 같은 이곳에서 벗어나게 해주세요.

자말　벗어나게 해주세요.

막심　제 딸이 행복하게 살 수 있도록.

자말　살 수 있도록.

침묵.

자말　아빠 저희도 언젠가 행복하게 살 수 있겠죠?

막심　자말.

자말	네?
막심	의심할 필요 없어.
자말	그렇지만 전쟁이 끝나고 사람들은―
막심	언젠가 사람들도 행복해지고 우리도 꼭 행복해질 거야. 그러니까 의심할 필요 없어 자말.
자말	(웃음) 네 아빠.
막심	배고프지.
자말	네.
막심	아빠 다녀올게.
자말	네!

넥	막심은 자리를 비운다.
넬	자말은 홀로 남아 기도한다.
넥	그때 햄, 자말의 곁으로 다가온다.

넬	네가 자말이구나? (짧은 사이) 자말 아스타나. 맞지?
자말	네?
넥	너의 기도소리를 들었어. 행복하게 살고 싶다고.
자말	그건…
넥	배고프지?
자말	…
넬	저녁에 우리 집으로 와. 방직공장 사거리에서 가장 우뚝 솟아있는 집이야.

짧은 사이.

넬　　아 맞다. 우리 집 열쇠야. 너한테 키가 닿으려나. 아무튼 내가 없으면 그 열쇠로 문을 열고 들어가서 쉬고 있어. (웃음)

넬　　자말은 막심을 기다린다.
넥　　막심, 늦는다.

짧은 사이.

넬　　허기진 자말, 결국 방직공장 사거리로 나선다.

잭 · 조　　넣고! 돌리고! 빼고! 넣고! 돌리고! 빼고!

1장. 햄의 집

넥과 넬은 반지를 던지며 장난을 치고 있다.

넬　　자말이라는 애 귀엽지 않아? 피부도 하얗고 키는 쪼그만 하고. (웃음)

넥　　조심히 던져 이건 햄님의 물건이라고.

넬　　그리고 햄님이 이곳에 직접 내려와서 볼 정도면 분명히 다른 인간하고는 다를 거야.

넥　　맞아! 재밌겠다. 위에서 사람들을 내려다보는 건 너무너무 따분했어.

넬, 반지를 받으려다 실수로 반지를 떨어뜨린다.

넬　　그때.

넥　　넣고?

넬　　돌리고?

넥·넬　　빼고?

문 쪽을 바라보고는 숨는 넥과 넬.

넥　　(문 쪽을 지켜보며) 문이 열린다.

자말	아저씨, 아빠가 너무 늦게 와서요. 죄송한데 음식을 조금만 얻을 수 있을까요? 사실 며칠 째 아빠랑…
넥	아무도 대답하지 않는다.

자말 더 가까이 들어온다.

자말	실례하겠습니다. 무례하게 먼저 들어와서 죄송해요.

자말은 발밑에 떨어진 반지를 발견한다.

넥	그때.
넬	자말은 떨어진 반지를 발견한다?

자말은 반지를 줍는다. 그리고 반지를 본다.
짧은 사이.

넥 · 넬	넣고! 돌리고! 빼고!
넬	놀란 자말 반지를 품속으로 숨긴다.

햄이 집안으로 들어온다. 자말 거실 의자에 앉는다.

햄, 자말을 발견한다.

햄	올 줄 알았어. 나는 웬만하면 거의 다 알 수 있거든.
자말	네?

햄	음식을 얻으려고 온 거지?
자말	아…네.

햄은 자말에게 음식을 내어준다.

햄	이정도면 충분하지?
자말	네?
햄	충분하냐고 이 정도면.
자말	네.
햄	그래 돌아가 봐. 다음에 또 보자. 자말.
넬	자말 황급히 자리를 비우려—
햄	뭐 잊어버린 거 없지?

짧은 사이.

햄	열쇠, 열쇠 (웃음)
자말	… 네. 안녕히 계세요. 감사합니다.

넬	자말 집으로 돌아간다.

햄	결과적으로 자말은 제 반지를 훔치게 되었죠. 넥과 넬의 말이 틀린 건 아닐까… 이런 저런 생각이 들어서. 일단 저는 자말에게 벌을 주기로 마음먹었습니다.

2장. 막심의 집

넬 자말, 햄의 집을 나와, 방직공장을 지나서

잭·조 넣고! 돌리고! 빼고!

넬 집으로 돌아온다.

 막심이 자말을 맞이한다.

막심 어딜 갔다 이제와 자말, 기다렸잖아 계속.
자말 아빠는요! 제가 먹을 걸 구해왔어요!
막심 이 많은 걸 어디서…
자말 키가 크고… 아! 방직공장 사거리 쪽에 우뚝 솟은 집에서요!
막심 신이 선물을 주셨나보다, 갑자기 무슨 이런…

넬 그때 자말의 품속에서 반지 하나 떨어진다.

 막심 반지를 줍는다. 그리고 반지를 뚫어져라 본다.

막심 이게…

밖에서 문 두드리는 소리.
짧은 사이.
다시 한 번 문 두드리는 소리.

막심 누구세요? 이 시간에…

햄 아… 따님께 음식을 베푼 사람이라고 하면 알까요?

막심 아 정말 신세 많이 진 것 같습니다. 안 그래도 어떻게 인사를
전해야 하나…

막심 걸어 나간다. 막심 문을 연다. 햄 들어온다.

햄 실례하겠습니다. 제 이름은 햄이라고 해요. 어디 보자.

넥 햄, 막심 손에 들려있는 반지를 쳐다본다.

사이.

햄 여기 있었구나.

막심 네?

햄 끌어내세요.

넥과 넬 숨어서 지켜보다 튀어나와서 어쩔 줄 몰라 한다.

막심 아니 이분들은 누구.

자말 앞에 서서 여전히 어쩔 줄 몰라 하는 넥과 넬.

햄	(웃음) 끌어내라니까요?
넥·넬	네!…

넥과 넬이 자말을 끌어내려 하자,

막심	아니, 지금 이게 무슨 짓입니까. 뭔가 오해가–

햄은 막심을 뚫어져라 쳐다본다.

햄	아 당신이 이 딸의 아버지? 그러니까, (짧은 사이) 보호자인가요?
막심	네, 그러니까 제 아이가 잘못한 일이라면 저랑 얘기하는 게 맞는 것 같군요.
햄	그러면 당신이 벌을 받겠다는 말인가요?
막심	(짧은 사이) 제 아이가 잘못한 일이라면, 제가 매질을 받든 뭐라도 보상해드리겠습니다.
햄	아, 그러면… (짧은 사이) 이 반지. (막심의 손에 반지를 끼운다) 됐다.
막심	… 예?
햄	벌입니다.
막심	…?
햄	앞으로 이 반지를 지니고 계시는 동안, 두 분이 만나게 된다면 두 분 다 죽습니다.
막심	(짧은 사이) 그게 무슨 말도 안 되는–
햄	동이 트기 전에 떠나야 할 거예요.
막심	지금 장난 치시–

넥	저희는 신입니다. 믿으셔도 되고 안 믿으셔도 되지만
넬	믿지 않으시면, 동이 트기 전에 떠나지 않으시면, 두 분 다 정말로 죽습니다!

햄은 넥과 넬을 쳐다본다.

햄	(넥과 넬을 보며) 그만 두는 게 좋을 것 같네요. (막심을 보며) 아무튼 당신은 더 이상 따님을 만날 수 없을 거예요. 아 반지를 빼내려고 해도 두 분 다 죽어요.

햄이 막심에게 인사하고 자리를 비운다.
넥과 넬도 햄을 따라 밖으로 나선다.

자말	아빠 가야 돼요?
막심	아니 (반지를 보며) 아니, 아빠가 너를 두고 어딜 가겠어.

넥	그때 막심은 동이 틀수록, 자말과 자신의 상태가 어딘가 이상하다는 걸 알게 된다.
넬	동이 틀수록 자말은 점점 죽어가고 있었다.
넥	막심은 고민한다. 점점 불안해지는 막심. 막심은 자말에게 잠시 동안 방직공장에서 머무르라고 말한다.
넬	동이 틀수록 자말은 점점 죽어가고 있었다! 그리고 막심도 점점 죽어가고 있다!
넥	결국 막심은 마을 멀리, 저 멀리 떠난다!

3장. 방직공장

햄 일단 막심은 저랑 한 약속 때문인지, 아 약속이 아닌가 이
건? 아무튼. 마을에서 멀리 떨어진 폐허에서 빌어먹고 있었
죠. 자말은 금방 돌아오겠다던 아빠의 말을 듣곤 일단 방직
공장으로 갔죠.

방직공장. 잭과 조.

잭·조 넣고.

자말 넣고.

잭·조 돌리고.

자말 돌리고.

잭·조 빼고.

자말 빼고.

잭·조 넣고, 돌리고, 빼고.

잭·조·자말 넣고, 돌리고, 빼고. 넣고, 돌리고, 빼고.

사이, 자말은 뒤를 돈다.

조 네가 자말이구나?

잭 어 자말~

조	일하는 건 힘들지 않고?
잭	처음엔 다 힘들어 우리 땐 더했어.
조	편해진 거지 훨씬.
조	그럼. 자말 근데 네가 올해 몇 살이지?
자말	열네 살이요.
잭	우리 여동생이랑 나이가 똑같네.
조	(웃음) 그러게 말이야.
자말	아 그러세요.

짧은 사이.

조	죽었어 근데.
잭	눈 깜짝할 새에 사라졌다지.
조	전쟁이라는 게 이렇게 무서워.
잭	여기 있는 게 천만 다행일지도 몰라 우리가.
조	(웃음) 그렇긴 하지. (짧은 사이) 너도 그렇게 생각하지 자말?
잭	자말 여기서 나가면 아마 굶어죽던가.
조	팔려가겠지 어딘가로.
잭	우리랑 있는 걸 고맙게 생각해야 할 거야.
조	(웃음) 그럼, 그럼. 돌아가 봐 이제.
자말	고맙습니다.

자말 자리로 돌아간다.

햄	그 이후에도 자말은 곧 잘 일을 해냈습니다. 그런데 어디선가 이상한 소문이 들렸습니다.

Travesia

신민경 · 마리아 지음

Written by
Maria Fernanda Silva & Minkyung Shin

"No matter where you are,
Don' t forget who you are"

Characters

Anna
Singer
Hatty
White-hatman
Supervisor/ Black-hatman
Villagers
- Visitor' s center: Officer, Citizens
- Jumping village: Police, Chief, Judge, Toby, Slave,
Citizens
- Flower village: Stylist Ganji, Stylist Peggy, Rival Models,
MC, Miss Coco
- Shadow forest: Tree leader, Trees
Janitor
Freshman student

넬	조는 성과금 봉투를 품에서 꺼내 던져준다.
넬	자말은 성과금 봉투를 본다.
넥	그리고 어디선가 막심은 자말에게 편지를 보냈지만
넬	자말은 아빠의 편지를 받을 수 없었다.

막심	믿을 수 있나요
	나의 꿈속에서
	너는 마법에 빠진 공주란 걸
	언제나 너를 향한 몸짓엔
	수많은 어려움뿐이지만
	그러나 언제나 굳은 다짐뿐이죠
	다시 너를 구하고 말 거라고
	두 손을 모아 기도했죠
	끝없는 용기와 지혜 달라고
	마법의 성을 지나 늪을 건너
	어둠의 동굴 속 멀리 그대가 보여
	이제 나의 손을 잡아 보아요
	우리의 몸이 떠오르는 것을 느끼죠

넥	쌓여가는 성과금.
넬	쌓여가는 편지봉투.
넥	쌓여가는 성과금.
넬	쌓여가는 편지봉투

객과 조 사람들 퇴장. (소문 제외)

자말 아빠. (짧은 사이) 아빠.

넬 결국 자말은 도망친다.
넥 저 멀리, 마을 멀리 도망친다.

소문 자말이 도망쳤다! jamal run away! 고아 자말이 도망쳤다! jamal run away!

넬 뭔가 이상한데?
넥 우리가 바란 건 이런 게 아닌데.
넬 그렇다고 우리가 어쩌겠어?
넥 우리가 인간을 도와주기라도 했다간…
넬 안 돼. 안 돼. 그랬다간 우리 존재가 사라진다고.
넥 그럼 우린 어쩌지.

 사이.

햄 자말은 방직공장에서 도망쳤습니다. 방직공장 밖으로 마을 입구를 벗어나서 멀리, 저 멀리. 그래도 방직공장은 여전히 잘 굴러 갔습니다. 지금 같은 세상에 고아 한 명 없어진다고 이 공장에서 손해 볼 건 없었으니까요. 자말은 이 마을을 떠나고 매일매일 기도하던 행복을 찾았을까요? 아니면 매일매일 불행하게 하루를 보냈을까요.

4장. 마을 입구

짧은 사이.

햄 시간이 얼마 지나지 않아. 막심은 어디선가 딸이 마을을 떠났다는 소문을 듣고, 무작정 자말을 찾아 헤매기 시작했습니다. 그렇지만 자말은 사람들을 피해서 점점 더 멀리 떠났죠. 두 사람은 엇갈리고 또 점점 멀어졌죠. 그런데 재밌는 건 시간이 흐르고 흘러서 자말이 이 마을에 돌아온 거예요. 자말은 어딘가 달라져 있었습니다.

소문 자말이 돌아왔다! 방직공장에서 일하던 고아 자말이 돌아왔다! (And its runway)

넬 자말 마을 입구로 들어온다.

넥 그때, 잭과 조. 마을 입구를 지나간다. 잭과 조 자말을 지나간다. 멈춘다.

넬 자말 곁으로 다가가는 잭과 조.

넥 자말 곁으로 다가가는 잭과 조.

넬 자말 숨죽인다.

넥 돌아가는 잭과 조.

자말은 주저앉는다. 그리곤 힘없이 앉아 있다.
지나가던 클로이 놀라서 자말에게 다가간다.

넬　　　그때 누군가 자말에게 다가간다.

클로이　괜찮으세요?

자말 놀란다. 클로이를 뚫어져라 쳐다본다.

자말　　아니요.
클로이　혹시 어디 안 좋으시면 저희 집에 가셔서–
자말　　어디든 좋아요 당장이라도 이곳을…
클로이　그럼요. (자말을 보고) 걷기 불편하시면 사람을 부를게요.

자말은 뚫어져라 클로이를 본다.

클로이　괜찮다면 부축해드릴게요.
자말　　자말.
클로이　…?
자말　　자말 아스타나예요.
클로이　클로이에요.

자말은 말없이 고개를 떨군다. 클로이는 조심스럽게 자말 곁에 다
가가 자말을 부축한다.
두 사람 말없이 천천히 걸어간다.

햄 자말이 이 마을에 다시 돌아오다니. 진짜 영생하고 볼 일이
네요. 그런데 여기서 놀라운 건 이 마을에 손님이 한 명 더
찾아왔다는 겁니다.

막심은 천천히 마을 입구 쪽으로 들어온다. 어딘가에 멈춰 기도
한다.

막심 딸아이를 찾으면서 매일 매일을 기도했습니다. 이 지옥 같은
하루가 빨리 끝나기를. 처음에는 무서웠습니다. 정말로 딸아
이를 만나면, 이 빌어먹을 반지 때문에 딸아이가 죽어버릴까
봐. 그런데 이제는 시간이 너무 많이 흘러버렸어요. 더 이상
은 두려울 게 없어요 나는.

막심은 천천히 손가락을 자른다. 그리고 반지를 낀 손가락을 떼어
낸다. 막심 멀어진다.

햄 (멀어지는 막심을 보며 웃는다) 저런 방법이 있었네요. 아무리
생각해도 인간은 놀라운 것 같습니다. 저는 다시 한 번 자말
과 막심 이 두 사람을 지켜보기로 했습니다.

5장. 햄의 집

자말과 클로이 집안으로 들어온다.

클로이 일단 의자에 잠시 앉아 계세요. 어디 몸이 안 좋은 거예요?

사이.

자말 이곳에 사나요 당신?

클로이 …?

자말 당신이 이곳에 살고 있는 거냐구요.

클로이 그럼요. 아 주인님은 정말 가끔씩 오셔요. 그러니까 걱정 안
해도 돼요.

자말 클로이라고 했죠. (사이) 클로이, 저는 집도 없고, 갈 곳도 없
어요. 그렇지만 제가 이 집에서 오랫동안 머무르기는 힘들
것 같네요.

클로이 아니에요, 아니에요! 제가 아무리 하인이라고 해도 주인님은
정말 가끔씩 오시는 걸요? 걱정하지 말아요 자말.

자말 정말로 이건—

클로이 일단! 앉아서 기다려요. 무슨 사정인지는 모르겠지만 금방
마실 물이라도 준비해드릴게요.

클로이, 곧바로 부엌으로 뛰어간다. 자말은 힘이 빠진 체 의자에
앉는다.

자말이 다시 의자에서 일어나 문 쪽으로 나가려 하자 누군가 문을
두드린다.

조　　　클로이, 클로이!
잭　　　클로이, 클로이!
조　　　뭐야~ 이 시간에 어딜 간 거야.

클로이, 부엌에서 나오다 소리를 듣는다. 물 컵을 바닥에 내려놓
는다.

잭　　　　클로이! 물건 가져왔어! 염색이 잘못된 천이 몇 개 있더라고.
클로이　　아, 들어와요.

잭과 조, 집 안으로 들어온다.
클로이 물건을 전달 받는다.

조　　　　다음부턴 꼼꼼하게 확인하라고~
잭　　　　그래 한두 번 일하는 것도 아니고.
클로이　　미안해요. 들어와서 차라도 마시고 가요.
조　　　　그거 좋지. 금방이라도 목이 타버릴 뻔했-
잭　　　　아니.

사이.

잭	손님이 계시잖아. 다음에 또 들를게.
클로이	(짧은 사이) 그래요 뭐 그럼.
잭	다음에 봐.
조	그래, 뭐 그럼 또 보자.

잭과 조, 나간다.
클로이, 혼자 서 있는 자말을 발견하고 황급히 물 컵을 챙긴다.

클로이	아, 미안해요 자말. 신경도 못쓰고…

사이.

클로이	자말 괜찮아요? 물이라도-
자말	괜찮아요. 아주 멀쩡해요. (사이) 클로이. 나 혹시 당신 말대로 조금이라도 이 집에서 머무르다 가도 괜찮겠어요?
클로이	(짧은 사이) 그럼요. 그럼요. 얼마든지요. 주인님이 오게 되면 제가 말해 놓을 게요 걱정 말아요. 방은 안쪽-
자말	클로이.
클로이	네?
자말	당신의 주인님이라는 사람 아니, (짧은 사이) 어쨌든. 이름이 햄인가요?
클로이	네. 그걸 어떻게…
자말	이 마을에서는 모를 수가 없겠죠. 이렇게 좋은 집에 살고 있다면. 아무튼 고마워요 클로이. 정말 고마워요.
클로이	(웃음) 아니에요.

6장. 자말의 악몽

햄의 집.
자말, 침대에서 자고 있다. 시간 새벽.

넥 시간이 지나 이른 새벽. 아무 소리도 들리지 않는다.

넬 자말 침대에서 뒤척이다, 깬다. 자말의 악몽. 자말의 악몽.
어린 자말, 잭, 조, 막심 자말의 앞에 서 있다. 그들은 무언가
를 반복한다. 단어를, 동작을, 반복한다. 그들은.

잭·조 넣고! 돌리고! 빼고! 넣고! 돌리고! 빼고! 넣고! 돌리고! 빼고!
넣고! 돌리고! 빼고!

넬 자말, 눈앞에 펼쳐진 광경을 응시한다. 그리고 침대에서 나
와 어린 자말을 응시한다.

잭·조 넣고! 돌리고! 빼고! 넣고! 돌리고! 빼고! 넣고! 돌리고! 빼고!
자말 그만! 그만해 제발!

넬 어린 자말 의자에서 일어선다.

어린자말　사실 모두 네가 만든 일이야. 그날 그 집에서 반지를 훔친 건 누구지? 아빠가 너를 버리고 갔다고 생각해? 아니. 모두 네가 만든 일이야.

자말　아니야. 아니야! 도망가 자말. 제발. 여기 있다가 너—

어린자말　모두 네가 만든 일이야. 너로부터 시작 된 일이야. 자말 아스타나.

넥　그때, 클로이 방문을 두드린다.

　　　똑, 똑, 똑.

넥　클로이 방문을 연다.

클로이　자말, 아침이에요. 아 그리고 누가 왔네요.

넬　자말 밖으로 천천히 나간다. 그리고 마주한다. 잭과 조.

잭　안녕하세요, 자말.
조　안녕하세요, 자말?

잭 · 조　우리, 어디서 본 적 있지 않아요?
잭　아마, 어디선가. 아주 오래전. 그렇지만 나는 몰라.
조　우리 공장에 차고 넘치는 게 아이들이었거든. 자말하고 나이가 비슷한.

소문	자말이 돌아왔다! 방직공장에서 일하던 고아 자말이 돌아왔다!
잭	방직공장에 얼마 전.
조	한 아이가 들어왔지.
소문	다 큰 아이는 클 수 없어. 또 다른 옷을 껴입네.
잭	그 아이가 유독 관심이 가.
조	그 아이를 구경했네.
소문	옷이 답답해. 이건 내 옷이 아니네.
	사이.
잭	시간이 늦었네요. 저희는 그럼 이만
조	또 봐요 자말. 가능하면 따로.
넥	나가려는 잭과 조
넬	자말 참을 수 없는 분노와 고통으로 부엌을 돌아다니다가, 손에 쥔다.
넥	손에 쥔다. 칼 한 자루 손에 쥔다.
자말	칼 한 자루 손에 쥔다.
넥	나가려는 잭과 조.

넬 자말 다가간다.

넥 문 앞에선 잭과 조.

넬 자말 더 가까이 다가간다.

자말 찌른다.

자말 넣고! 돌리고! 빼고!

넥 잭과 조.

자말 넣고! 돌리고! 빼고! 넣고! 돌리고! 빼고! 넣고! 돌리고! 빼고!

자말 자신이 만든 광경을 천천히 아주 천천히 지켜본다.

어린자말 거 봐 전부 다 네 탓이잖아.

여전히 햄의 집.
자말, 침실에서 깨어나 천천히 상황을 인지한다.
거실로 곧장 걸어간다.
클로이, 거실로 들어온다.

클로이 일어났네요 자말? 아 아침은-

자말 (약간은 격양된) 잭과 조.

클로이 네?

자말 잭과 조, 이런 이름을 가진 사람들 아직도 마을에 있는 거 맞
 죠?

클로이 잭… 조. 네. 어제 저한테 물건 줬던, 근데 그걸 어떻게-

자말 만나야 되거든요. 그 사람들.

사이.

클로이 자말. 혹시 일전에 방직공장에서 일한 적 있어요?

자말 클로이를 쳐다본다.

클로이 아, 아니. 아침에 잠깐 강가 주변을 산책하다가 몇몇 분들하고 인사를 나눴는데, 어제 일을 말씀드렸거든요. 그랬더니 일전에 자말이라는 아이가 있었다고, 아버지를 잃고 방직공장에서 일하다가 도망치고 공장에선… 아… 미안해요. 괜히 내가―

자말 맞아요. 저 도망쳤어요 거기서. 너무 힘들어서. 그래서 죄송하다고 말하려구요.

짧은 사이.

클로이 그 사람들 만나려면 지금 어디로 가야해요? 알려 줄 수 있어요?

클로이 … 지금 시간이면, 아마 한창 바쁘기 시작할 때라…

자말 밤에 가면 된다는 거죠? 그 사람들 만나려면?

클로이 네… 뭐. 항상 마지막에 나오니까 두 사람은.

자말 고마워요. 클로이.

사이.

넬 뭔가 이상하게 돌아가고 있는 것 같은데?

넥 자말이 너무 변해 버린 것 같아.

넬 우리 탓일까?… 어쩌지 우린? 우린–

넥 어쩌긴… 일단은 따라가 봐야지.

7장. 방직공장

햄 자말은 마을로 돌아오고 나서, 다시 한 번 잭과 조를 만나게 되었죠. 그런데 클로이가 우리 집에 자말을 데리고 올 줄이야. 아, 맞다! 막심은 그때 잘린 손가락 덕분인지 (웃음) 마을 곳곳을 돌아다니면서 자말을 찾아 헤매기 시작했습니다. 그러다 막심은 결국 방직공장으로 자말을 찾으러 오게 되었죠.

막심은 대화를 마치고 방직공장 안으로 들어온다.

막심 감사합니다. 감사합니다.

막심은 방직공장의 풍경을 바라보다 잭과 조에게 다가간다.

잭 넣고 돌리고 빼고.

조 넣고 돌리고 빼고.

잭 · 조 넣고 돌리고 빼고! 넣고 돌리고 빼고!

막심 저기.

잭 · 조 넣고 돌리고 빼고!

막심 저기요?

잭 · 조 넣고–

사이.

잭　누구세요?
막심　안녕하세요. 저 혹시 죄송한데, 자말이라는 아이 못 보셨습니까? 피부는 하얗고 또 키는 이 정도 그리고 또–
조　자말이요?
잭　자말?

사이.

조　들어 본 것 같기도 하고.
잭　못 들어 본 것 같기도 하고.
조　저희 공장에 차고 넘치는 게 아이들이라서.
잭　도망가는 아이들도 많고 요새는.
조　잘 모르겠는데요?
잭　따님의 아버지 되시나 봐요?

짧은 사이.

막심　예.
조　안타깝게 되었네요. 전쟁이라는 게 참–
잭　분명히 찾으실 수 있을 거예요.
조　그럼요 그럼요. 혹시나 뭐 저희가 도울 일이 있다면
잭　언제든지 찾아오세요.
막심　감사합니다. 정말 감사합니다.
잭　감사는 무슨, 조심히 가세요.

조	조심히 가세요!

인사하는 잭과 조.
막심, 또 다시 정신없이 자말을 찾으러 떠난다.
방직공장 입구를 통해 나간다.

잭	(짧은 사이, 서로를 본다) 그애 말이 맞았네. (웃음)
조	(웃음) 그러게, 근데 너무 늦게 와서 어쩐담.
잭	뭐 일이나 해야지 우린. (웃음)

사이.

잭	넣고 돌리고 빼고.
조	넣고 돌리고 빼고.
잭·조	넣고 돌리고 빼고! 넣고 돌리고 빼고!

사이.

햄	그렇게 막심은 또 다시 자말을 찾기 위해 떠났고, 시간이 조금 흐른 뒤 방직공장에 누군가 또 찾아왔습니다.

잭·조	넣고 돌리고 빼고! 넣고 돌리고 빼고! 넣고 돌리고 빼고!

잭과 조, 하던 일을 잠시 멈추고 숨을 고른다.
조 고개를 문 쪽을 바라본다.
자말 박스를 들고 문 앞에 서 있다.

조 …? 누구?

 사이.

잭 뭐, 일 땜에 찾아오신 거예요?

 자말 박스를 바닥에 내려놓는다.

잭 아, 혹시 클로이가 보낸 사람이에요?
조 아, 염색~. 근데 왜 본인이 안 왔지. 아무튼 감사합니다.

 잭은 박스를 가져간다.

조 지가 쳐오면 될 걸 왜 남을 시킨데. (웃음)
잭 (웃음) 그러게 말이야.
자말 그 사람이 당신들을 만날 필요가 이젠 없을 테니까.
잭·조 …?
자말 옛날이나 지금이나 함부로 말하고 판단하는 건 똑같구나.
잭 네?
자말 역겹고 더러운 느낌도 여전하고.
조 무슨 말을 하는 건지―
자말 매일 매일을 치욕에 떨면서 살았어. 밤마다 몇 번씩 악몽을
 꾸고 당신들을 죽이는 꿈을 수십 번, 아니 수백 번을 꿨어.
 몸이 성한 구석은 어디에도 없었어. 결국에 내가 이 마을에
 돌아온 것도 아마 당신들 때문이겠지.
조 말씀이 좀 지나치시네요?

사이.

자말은 두르고 있던 케이프를 천천히 걷어낸다.

자말 당신들, 나 정말 모르겠어? 넣고, 돌리고, 빼고.

잭과 조. 잠시 자말을 쳐다본다. 그리고 이내,

잭 자말?

조 그래 자말이구나.

자말 …

잭 방직공장에서 일하던 고아, 자말이구나.

조 어쩌다 다시 돌아온 거야 자말?

잭 너 나간 후로 우리가 얼마나 바빴다고 사람이 한 명만 비어도 얼마나 일이 늘어지는데

조 그럼, 그럼. 아, 그러니까 옛날 생각나네. 너 일 참 잘했는데.

잭 자말 갈 때는 있어? 쉬다 가. 간부실에서.

조 그래. 오랜만이네 진짜. 많이 컸다 자말.

자말 여전히 똑같네. 내가 이 마을에 돌아온 기념으로 너희들한테 주고 싶은 선물이 있어.

자말은 잭과 조에게 다치게 만들고 방직공장을 태운다.

8장. 햄의 집

햄의 집, 동이 점점 튼다.

넬　　다급하게 달려와 햄의 집 앞에 선, 자말.

　　　　자말은 숨을 고른다. 그리고 품속에서 조심스럽게 성냥을 꺼내 불을 붙인다.

넬　　불을 바라보며 서 있는 자말.

자말　매일같이 내 삶을 저주 했어. 내 왼팔은 이미 셀 수 없을 만큼 많은 자국을 남겼지. (웃음) 아마 기도 드렸던 회수만큼? 몇 년 전엔 이미 아빠를 마음속으로 지웠어. 그래, 맞아. 나 때문에 다 시작된 일이야. (아주 짧은 사이) 무서워 사실 너무 무서워 그렇지만… 그렇지만…

　　　　사이.

자말　해내야지.

넬　　자말, 햄의 집에 불을 지른다.

넥	햄의 집은 점점 타오른다. 점점 타오른다.
넬	자말 불을 바라본다.
넥	햄의 집은 점점 타오른다. 더 타오른다.

자말　내가 당신만 만나지 않았다면, 이 집에 내가 가지만 않았다면. 왜 맨날 나 때문이야. 왜 맨날 나만 희생해야 해!!

그때 클로이는 헛기침을 하며 집 밖으로 나온다.

자말　아, 클로이 맞아. 클로이. 미안해요 제가 이 집을 꼭 태워야 했거든요. 내가 당신한테 미리 말해준다는 걸 깜빡했다.

클로이는 놀라 자말을 바라본다.

클로이　(다급하게) 자말…? 이게 무슨 일이에요 도대체. 자말, 지금 이게-

자말　(웃음) 클로이, 놀라지 말아요. 당신을 제가 지금 도와주고 있는 거예요. 당신의 주인님도 그 안에 있나요 지금? 있다면 좋을 텐데. 아무렴 이제 당신은 도망치면 돼요. 어서 나와요.

클로이　자말 그게 무슨 소리에요.

클로이는 계속 헛기침을 한다. 점점 더 심해지는 불길.

자말　클로이 이제 당신은 어디에도 얽매이지 않을 거야! 나처럼 말이야.

클로이　자말! 도대체 무슨 얘기를-

자말	일단 나와요. 당신 같은 사람까지 죽을 순 없지. 나를 도와줬잖아.
클로이	미안해요 자말, 나는 이곳을 벗어날 수 없어요!
자말	그게 무슨 소리에요 이렇게 집이 타고 있는데!
클로이	당신 때문이잖아!

사이.

클로이	이런다고 당신한테 뭐가 달라져! 뭐가 바뀌는데!
자말	…?
클로이	불쌍해서 잠깐 도와줬더니–
자말	무슨 소리하는 거 에요 클로이…?
클로이	불쌍해서 도와준 거라고, 고아 자말!
자말	나를 단지 동정한 거였어?
클로이	너만 힘든 거 아니야 자말. 이런다고 달라지는 거 없어. 차라리 (짧은 사이) 사라져.
자말	아니 달라져… 내가 이 마을로 돌아온–
클로이	멀리 사라져. 더 이상 달라질 건 아무 것도 없어.
자말	아니… 달라지지 않는다면 내가 조금이라도 행복해지려면.
클로이	가지 않겠다면 사람을 부르겠어. 사라지라고!

넬	자말은 아무 말도 할 수 없었다.
넥	점점 더 거세지는 불길. (사이) 더 거세지는 불길

소문	자말이 햄의 집을 태웠다! 자말이 방직공장을 태웠다! 자말이 사람들을 죽였다!

계속되는 거센 불길, 햄이 천천히 중앙으로 걸어 나온다.

햄 (관객들을 보며) 자말, 자말 아스타나. 그 아이가 모든 걸 태워
 버렸습니다. 이제 그 아이에게 남은 것은 아무 것도 없었습
 니다. 달라질 것도. 자말은 이제 행복해졌을까요? 저는 이제
 자말을 끝까지 지켜보기로 마음먹었습니다. 불이 거세질수
 록 소문은 불길을 따라 점점 커져갔습니다.

 자말은 천천히 햄의 집에서 뒷걸음질 친다.

넬 자말은 도망친다. 마을 입구로 도망친다.
넥 방직공장은 타고 있다. 아주 거세게 타고 있다.

넬 자말은 아무것도 할 수 없다.
넥 방직공장이 타고 있다. 아주 거세게 타고 있다.
넬 자말은 아무것도 할 수 없다.
넥 방직공장이 타고 있다. 햄의 집도 거세게 타고 있다.

 마을 입구 앞에서 주저 앉아버리는 자말, 타는 방직공장을 바라보
 며 엉엉 운다.

넬 자말은 아무 생각도 할 수 없다.
넥 방직공장이 타고 있다. 아주 거세게 타고 있다.
소문 방직공장이 타고 있다!!
넬 자말은 아무 생각도 할 수 없다.
넥 방직공장이 타고 있다. 햄의 집도 거세게 타고 있다.

소문	방직공장 is burn!

넬	자말은 아무 생각도 할 수 없다.
넥	방직공장이 타고 있다. 아주 거세게 타고 있다.
소문	방직공장이 타고 있다!!
넬	자말은 아무 생각도 할 수 없다.
넥	방직공장이 타고 있다. 햄의 집도 거세게 타고 있다.
소문	방직공장 is burn!

넬	자말, 강가를 향해 뛴다.
넥	방직공장이 타고 있다.
소문	방직공장이 타고 있다!!
넬	자말 뛴다.

자말 강가를 향해 뛴다.

넥	막심은 자말을 찾는다!
소문	방직공장이 타고 있다!!
넬	자말 뛴다!

막심	자말! 자말!

넥	막심은 자말을 찾는다!
소문	방직공장이 타고 있다!!
넬	자말 뛴다!

막심 자말! 자말!

넥 막심은 자말을 찾는다!
소문 방직공장이 타고 있다!!
넬 자말 뛴다!

막심 자말! 자말!

넥 · 넬 엇갈린다! 엇갈린다! 엇갈린다!

소문 Come across!

9장. 마을입구

거의 다 타버린 햄의 집과 방직공장의 사이. 넬과 넥이 서 있다.

넥	못 해 먹겠어.
넬	뭘?
넥	이렇게 보고 있는 거 그리고 이렇게 보고만 있는 거!
넬	그럼 어쩌자구?
넥	도와주자.
넬	도와주다니?… 인간을?!
넥	그래. 인간을. 자말을.
넬	우리가 도와준 거 들키기라도 했다간 햄님한테-
넥	너무 지루해. 따분해! 그만 둘래 이런 장난은.
넬	… 어떻게 도와주겠다는 거야?…

넥과 넬 한동안 말없이 서로를 바라보다 바닥을 보다 순간 소문을 바라본다.

넥	자말이 막심이라도 만났으면 좋겠어.
넬	그건 나도 그래. 이런 게 동정심이겠지? 아니면.
넥	뭐가 되었든!

넥과 넬은 소문에게 가서 무언가를 설명한다.

고개를 끄덕이는 소문, 곧바로 어딘가로 나간다!

넥 우리는 소문을 냈습니다.

넬 물론 소문이 누군가에 귀에 들어가면 누군가는 자말을 미워하거나, 욕하거나.

넥 쫓겠죠. 그래서 우리는 소문의 뒤를 따라 막심을 찾아 헤맸습니다.

막심이 지친 모습으로 팔을 부여잡고 들어온다.

막심 자말… 자말… 자말!

넥 막심은 여전히 자말을 찾아 마을 이곳저곳을 헤매고 있었습니다.

소문이 소리치며 들어온다.

소문 자말이 마을을 떠났다! 자말이 마을을 떠났다!

막심은 소문을 듣고 놀란다. 그리고 지푸라기라도 붙잡는 심정으로 소문을 불러 잡는다.

막심 자말이… 자말이 어디로 갔다구요?… 마을을 떠나서 어디로 갔다구요?

소문 자말은… 마을을 떠났다. 자말은 마을을 떠났다!

소문은 막심의 팔을 걷어 내고 다시 소리치며 나간다.

소문 자말은 마을을 떠났다! 자말은 마을을 떠났다!

막심은 바닥에 힘없이 주저앉는다. 그리고 자말을 되뇌인다.

막심 빌어먹을… 자말… 도대체 어디에… 자말…

넥과 넬은 막심 곁에 다가간다. 그리고 천천히 막심을 일으켜 세운다.

넥 떠나셔야죠.
넬 떠나야해요 이제.
막심 네…?
넬 자말은 마을 입구를 지나 강가 주변으로 갔어요. 이 마을을 떠날 거예요.
넥 지금 출발해도 늦지 않아요. 그러니까, 어서 떠나세요. 막심.
막심 …? (사이) 감사합니다… 정말 감사합니다. 이 은혜는 제가—
넥 갚지 않아도 돼요… 그 손… 아프지 않아요?

넥은 막심의 손가락을 만지려 하지만 막심은 괜찮다며 거절한다.

막심 아프긴요 아프지 않아요. 전혀요 정말로.
넬 당신 충분히, 아주 충분히 노력했어요.

넥 어서 떠나세요.

막심 고맙다는 인사를 연거푸 하며, 자말을 찾아 나선다.

막심 감사합니다! 정말 감사합니다!

사이.

넬 우린… 이제 어떡하지?
넥 뭘 어떡해. 따라가야지. 도와주기로 한 거잖아.
넬 그래. 나도 그게 좋아.

10장. 강가

넬 강가 주변. 자말, 터벅터벅 강가 주변으로 걸어온다.

　　　사이.

넥 그리고 강가 주변에 배 한 척을 보곤 배에 조심스레 올라탄다.

자말 이젠 도망갈 때가 없어… 아니 사실 도망갈 이유가 없는 건가?… 더 이상 뭘 어떻게 해야 할지 모르겠어.

넬 그러나, 배를 밀어줄 사람이 아무도 없다.
넥 가만히 서 있는 배.

자말 여기서 붙잡혀서 사람들한테 몰매를 맞아도 상관없어 사실. 그래 변하는 건 아무것도 없지. 나는 결국 또 이렇게 혼자 남고, 앞으로도 계속 혼자 남겠지.

　　　그때 막심이 자말을 소리치며 강가 주변으로 황급히 뛰어온다. 자말은 이미 지쳐있다.

막심	자말! 자말!

넬	자말 누군가 자신을 부르는 소리에 고개를 돌린다.

자말은 고개를 돌려 몸을 숨긴다.
막심은 배 위에 올라타 자말에게 묻는다.

막심	(다급하게) 혹시, 혹시 자말이라는 아이 못 봤습니까? 피부가 하얗고 또… 키는 이 정도, 그리고–
넥	막심은 계속해서 무언가를 설명한다.
넬	자말, 배에서 멀리 떨어진다. 그리고.

자말	가까이 오지마세요. 아니 가까이 오면 안 돼요.

침묵.

막심	자… 말? 자말이니?…
자말	아뇨. 아니에요. 저는 자말이 아니에요 그러니까 어서 가시라구요.
막심	자말… 자말…
자말	자말이라는 애 없어요. 누군지도 모른다구요.
막심	아빠야 자말. 아빠 왔어.

넥	막심, 자말에게 다가간다.

자말	가까이!… 오지 마세요. 나 보면 안 돼요. 제발

막심　아빠가 너무 늦게 와서 미안해 자말.

자말　아저씨 저 아빠 없어요. 오래전에 이미 죽었거나 애초에 없었겠죠. 그러니까―

막심 자말을 안는다.

자말　안 돼, 제발. 안 돼요. 나는 이제 죽어도 돼. 아빠는 죽으면 안 된단 말이야. 제발. 제발 도망가요.

막심　미안해… 아빠가 미안해 자말.

자말　어서 돌아가세요. 여기 아무도 없으니까. 아무도 못 봤으니까. 가시라구요. 제발.

막심은 자말에게 손을 내밀어 보여준다. 자말은 막심의 손을 바라본다.

자말　아빠. 아빠…

막심　아빠가 늦게 돌아와서 미안해. 아빠가 늦어서 미안해 자말.

자말　왜 이렇게 늦게 왔어요… 매일매일 기도했어요. 하루라도 빨리 돌아오라고.

막심　보고 싶었어 자말. 미안해 아빠가 미안해.

자말　울지 마 아빠. 울지 마 아빠. 나도 미안해. 너무 아파, 너무 가슴이 아파.

두 사람 힘없이 울면서 서로를 바라본다.

막심　너하고 나는 연결되어 있잖아. 그래서 아픈 거야. 그래서. 자

말, 내 딸 자말 아스타나.

넥과 넬은 두 사람을 바라보며 서 있다. 넥이 먼저 막심과 자말의
곁으로 다가간다.

넥 바람이 분다. 그리고 잿가루가 막심에게 흩날린다.

마을의 잿가루가 강가 주변으로 휩쓸려 날아온다.
넥과 넬은 그 잿가루로 막심의 머릿결을 쓸어준다.

넬 바람이 분다. 그리고 잿가루가 막심에게 흩날린다.

마을의 잿가루가 강가 주변으로 휩쓸려 날아온다.
넥과 넬은 그 잿가루로 막심의 머릿결을 쓸어준다.

넥 · 넬 바람이 분다. 그리고 잿가루가 막심에게 흩날린다.

머리가 새하얘진 막심을 바라보는 자말. 막심은 자말을 조심스럽
게 안는다.

막심 자말, 자말 아스타나. 미안해 아빠가 늦게 돌아와서.

자말은 더 이상 막심을 거부하지 않은 채 가만히 품속에 안겨있다.

자말 아빠도 많이 힘들었지? (붕대를 감은 손가락을 보며) 아빠도 많
이 아팠겠다. 나… 근데 더 이상 아프기 싫어 아빠도 그렇

지? 나 이제는 진짜 행복하고 싶어.

넥 바람이 분다. 배가 움직인다.

넬 바람이 분다. 배가 움직인다.

넥·넥 바람이 분다. 배가 움직인다. 바람이 분다. 배가 움직인다.

배를 타고 점점 멀어지는 막심과 자말, 거세게 바람이 분다.
그리고 마을에서 그들은 점점 멀어진다.

에필로그

햄은 천천히 걸어 나온다. 관객들에게 그는 말한다.

햄 이것이 여러분이 보는 이 이야기의 마지막 풍경입니다.
자말은 아빠를 다시 만나게 되었습니다.
이제 자말과 막심은 오래전의 기도처럼 행복을 찾았을까
요.
(짧은 사이)
이것이 아마 여러분들이 보게 될 마지막 모습입니다.
(짧은 사이)
그리고 세상은 어떻게 되었냐구요?
멈췄던 전쟁이 다시 시작 돼서, 또 다시 사람들이 죽어 가기
시작했어요.
어쩌면 자말과 막심도.

사이.

곧, 아마, 당신이 예상하지 못한 순간에 모든 것은 끝이 나
고, 저는 사라집니다.
영원히 사라져서 다시는 돌아오지 않습니다.
이것이 마지막 순간입니다.

이것이 마지막 빛입니다.

암전.

-막-

어린아이, 그리고 구분점이 없는 세계
혹은 구분점이 사라져도 이상하지 않을 세계
자말을 중심으로 구분되는 세계, 나머지는 중요하지 않은 세계
적대적 인물들이 오히려 구분되는 세계

무관심에서 관심으로, 관심에서 무관심으로
경계에서의 모호한 순간 그리고 그 정서들

그리고 우리 삶에 맞닿아 있는 모든 것들
가족 일상 위계질서 타협점
점차 서사를 벗어나 무질서로
그 속에서 파괴되는 자말의 세계, 그리고 그걸 지켜보는 신

두아 이야기(6.0ver.) *

홍단비 지음

원　　작　관한경

나오는 사람들

두아
두천장
채 노파
송한규/장천
새노의
장여아
장 노인/망나니
도올 태수
도올 태수의 사령
포졸1
포졸2

서막

두천장이 강보에 아이를 안아들고 등장한다.

두천장 소생의 성은 두요, 이름은 천장. 두천장입니다. 장안 경조 사람입니다. 어려서부터 유가의 학문을 익혀 가슴속엔 문장이 가득합니다만, 어쩌겠습니까. 때를 못 만나 공명을 이루지 못했으니. 무일푼으로 이 초주까지 굴러와 살게 되었습니다. 불행히도 아내는 아이를 낳다가 죽고 그네와 똑 닮은 얼굴의 이 딸아이 하나만 남겨놓았습니다.

상복을 입은 두아가 지나간다.

서책만 들여다보는 가난한 선비를 만나 고생만 하다가 가는 구려 당신.

강보에 싼 아이를 달래며 노래를 불러준다.

둥가둥가 내 아가 어화둥둥 내 딸아. 아이의 자는 단운입니다. 끝 단 자에 구름 운 자를 썼지요. 지금은 세상에도 마음에도 구름이 가득하나 아가야, 구름 끝에는 말간 햇살과 무지개가 있질 않니. 너의 인생도 무지개만치 평온하고 아름다

울 것이다.

둥가둥가 내 아가 어화둥둥 내 딸아.

구름 끝엔 무지개 빛나거라 내 아가.

아이가 젖을 보채며 우니 염소젖이라도 먹여야겠습니다. 허나 돈이 없으니. 여기에 채 노파라는 사람이 있는데 돈을 빌려주고 이자를 받는 고리대금을 한답니다. 이자가 퍽 무거워 빌릴 엄두를 못 내었지만 아이가 배를 곯으며 우니 더 이상은 안 되겠습니다. 찾아가 봐야지요. 보채는 아이를 달래며 걷다보니 어느새 채 노파의 집 앞이구나. 채 노파 계십니까?

채 노파, 노래를 부르며 등장한다.

'꽃은 다시 피지만, 젊음은 다시 오지 않네.

부귀도 길게 누릴 것 없고, 편안한 게 신선'

이 몸은 채 노파라오. 성은 채에 자는 비영입니다만. 혼인해서는 송가의 부인, 남편 잃고 나서는 채 과부, 먹고 살 일이 막막해 고리대금을 놓은 후로는 빚 놓으러 다니는 채씨, 채 노파로 불리니 이 마을서 제 이름 아는 이 아무도 없고 그저 채 노파, 채씨, 채 노인 부르는 것이 내 이름인가보다 하고 삽니다. 이 곳 초주 토박이로 아들, 남편과 함께 세 식구가 살았는데 불행히도 남편이 먼저 가고 다섯 살 먹은 아들과 둘이 살아가고 있소이다. 다행히 집에 남편이 남겨 둔 돈이 좀 있어서 고리대금을 하며 부족하지 않게 먹고 살고 있다오 누가 나를 부릅니까? 두수재 아니십니까.

두천장 안녕하십니까.

채 노파 그래 어쩐 일로 오셨을까, 내 가만 보니 이 양반의 얼굴이 파리하고 품에 안은 아이의 보채는 소리는 필시 배고픈 울음이구나. 그러니 돈을 꾸러 온 것이다. 돈을 융통하시려구요?

두천장 우리 단운이가 배가 고파 우니 염소젖이라도 먹여야 할 텐데 막막하여 찾았습니다. 두 냥만 꿔주십시오.

채 노파 여기 두 냥입니다.

두천장 고맙습니다.

두천장, 허리를 깊이 숙이며 퇴장했다가 이번엔 혼자서 등장한다.

두천장 채 노파 안에 계십니까.

채 노파 두수재시군요. 두 냥에 이자 두 냥. 네 냥 갚으시러 오셨소?

두천장 단운이가 이제 미음을 먹으니 두 냥 더 꾸러 왔습니다.

채 노파 여기 두 냥 있소.

두천장 고맙습니다.

두천장 마찬가지로 허리 숙여 인사하고 퇴장했다가 다시 들어온다.

두천장 채 노파 안에 계십니까.

채 노파 두수재시군요. 네 냥에 이자 네 냥. 여덟 냥 갚으시러 오셨소?

두천장 단운이가 이제 이가 다 나서 밥을 씹으니 밥값이 늘어 두 냥 더 꾸러 왔습니다.

채 노파 여기 두 냥 있소.

두천장 고맙습니다.

두천장 채 노파 안에…

채 노파 여기 두 냥 있소.

두천장 고맙습니다.

두천장 퇴장하고 어린 단운(두아) 등장한다.

단운 이 몸은 성이 두요 이름은 단운입니다. 내 아버지 두천장의
무남독녀 외동딸입니다. 올해로 나이는 열 살 먹었지요. 어
머니는 저를 낳고는 바로 돌아가시어 아버지와 단 둘이 살고
있습니다. 퍽 가난하여 나날이 뱃속과 뼛속이 고되고 배우고
싶은 것 못 배우고 읽고 싶은 책 못 읽지만 그래도 친절하시
고 청렴하신 아버지께서 저를 세상에서 제일 사랑해주시니
저는 괜찮아요. 안에 계셔요?

채 노파 그래 단운이로구나. 갚을 돈을 들고 왔느냐?

단운 아뇨 송구하게도 갚을 돈은 없고 빌릴 돈만 있어요.

채 노파 그래 오늘도 두 냥이냐?

단운 예 이제 날이 추우니 아버지 따뜻한 국물 해드리려구요.

채 노파 착하구나. 두수재는 여적 학문에 매진하시냐?

단운 예 내년 봄에 수도에서 과거 시험이 있으니 전에 없이 매진
하셔요.

채 노파 딱하기도 해라 얼굴이 곱고 허리가 꼿꼿하지만 못 먹어 볼이
푹 패였구나. 올해로 단운이가 열 살이 되었습니다. 한 삼 년
전부터는 돈 꾸러 두수재 대신에 이 아이가 오더군요. 그런
데 퍽 곱고 또 똘똘하니 내 자꾸 맘이 가지 뭡니까. 조금 더
키워 내 아들 한규와 짝을 지어 며느리 삼으면 딱 좋겠습니
다만- 얘 너 조금만 기다려라.

단운 왜요?

채 노파 네 말마따나 날이 추운데 옷이 왜 이리 얇으냐. 내 버리려던

무명 솜이불 한 채가 있으니 주마. 가져가 옷 해 입어라.

단운　　고맙습니다.

채 노파 퇴장하고 한규, 책을 읽으며 등장한다.

단운　　한규 오라버니 안녕하셔요.

한규　　저는 채 노파의 아들로 자는 한규, 성은 송씨입니다. 올해로 열다섯이 되었지요. 저어기 단운이가 서 있네요. 소생 타고나 길 몸이 허약해 밖으로 나돌기가 어렵고 출중한 가문의 자제도 못되어 과거 준비하는 학당에도 나설 수 없으니 그저 집 안에만 있습니다. 그래서 가끔 두 냥 꾸러 오는 저 아이가 퍽 반가워요. 저 아이가 전해주는 마을이야기며 날씨이야기 같은 시시껄렁한 이야기가 반가운 걸까요? 아님 저 아이의 얼굴이 반가운 걸까요? 몇 번은 대문가에서 책을 읽으며 오늘은 두 냥 꾸러 오지 않으려나 하고 기다렸습니다. 단운이 왔구나. 네가 여기 있는 줄은 꿈에도 몰랐다! 두 냥 빌리러 왔니?

단운　　예.

한규　　그런데 왜 빈손으로 서 있어? 어머니가 이젠 안 빌려주시겠다고 하시며 박대하시든? 그래서 망연자실하여 서 있는 거야?

단운　　아니요 아니에요. 채씨 어르신이 저 주신다구 무명이불을 가지러 자리를 비우셨어요.

한규　　그렇구나. 옷이 얇으니 딱하다.

단운　　오라버니는 왜 항상 집 안에만 있어요?

한규　　몸이 약해 그래.

단운　　그럼 왜 항상 서책만 끼고 있어요?

한규	그야 재밌어서 그러지.
단운	과거시험을 준비하셔요?
한규	오늘은 단운이가 전에 없이 나에 대해 물으니 어쩐 일일까요? 그러면 정말 좋겠지만 나는 출신이 비루해서 네 아버님처럼 과거시험은 못 본다. 하지만 책 속에 온갖 재미있는 이야기와 지혜가 가득하니 안 읽고는 못 배기는 거지. 과거야 출신을 따져가며 사람을 가리지만 책이야 어디 그렇니. 사람 가리지 않고 제 안에 있는 것들을 숨김없이 다 보여주거든. 너는 글을 아니?
단운	예.
한규	어린 여자애가 벌써 읽고 쓰니 기특하다.
단운	아버지께서 가르쳐 주셔서 읽고 쓰기는 하는데 책 살 돈은 없어요.

한규 소매에 있던 돈주머니를 꺼낸다.

한규	책 살 돈 내가 주면 어때?
단운	싫어요. 이 집에 벌써 빚진 것이 많은 걸요.
한규	꿔주는 것이 아니라 주는 것이니 빚이 아닌데도 싫으니?
단운	꾸는 것은 내 이름 아래 빚이 달리는 것이지만 그냥 주시는 것이면 동냥을 하는 것과 다르게 없으니 더 싫어요.
한규	그럼 이 책은 어떠냐?
단운	싫어요 나는 꽁으로는 안 받아요.
한규	공으로 주는 것이 아니라 빌려주는 거야. 다 읽으면 다시 가져오면 돼. 책 읽고 난 감상을 얘기해 주는 것으로 대여료를 갈음하자. 어때? 나는 집 안에만 있어 얘기 나눌 친구

가 없고 너는 책 살 돈이 없으니 이 정도면 썩 괜찮은 거래 아니냐.

단운 그럼 좋아요.

단운, 아주 기뻐하며 책을 받는다.
채 노파 무명 이불 한 채를 들고 등장한다.

한규 그럼 그거 다 읽으면 와.

한규 **퇴장.**

채 노파 여기 이불이랑. 두 냥이다.

단운 감사합니다.

채 노파 아가. 오늘 빌리는 두 냥을 없는 셈치고 네가 빨래하고 바느질하여 뜨문뜨문 갚았던 것들을 합해도 원금이 30냥에 이자까지 합해 이젠 60냥이란다. 나도 이젠 재촉하지 않을 수 없구나. 아버지께 꼭 말씀드려라, 내 며칠 내로 늬 집에 들르마.

단운 허리 숙여 인사하고 퇴장한다.
채 노파 무대를 몇 바퀴 휘휘 돌다가 선다.

채 노파 이곳 두수재가 참참이 돈을 꾸어갔는데 원금 합해 이젠 60냥이 되었소. 내 그이 딸에게 이불과 함께 마지막으로 돈을 빌려 준 후로 그간 몇 번이나 찾아가 재촉했지만 두수재는 어렵다고만 할 뿐, 아직 갚지 않았다오. 일 안하고 서재에

틀어 앉아 과거공부만 하는 이가 어찌 은 60냥을 단번에 갚
겠수. 그러니 내가 그 이 딸을 우리 집에 민며느리로 데려
오고 두수재 빚을 탕감해 주면 누이 좋고 매부 좋은 거 아
니겠소. 내 이럴 게 아니라 지금 그이 집에 찾아가서 말을
해야겠소.

채 노파 그 자리에서 빙글 돈다.

맘이 날으니 몸도 날은 듯 빨리도 도착하는구나. 소리 높여
안에 있는 이를 부를 것도 없이 마침 단운이가 나오네.

단운 품에 책을 들고 나오다 채 노파와 마주친다.

단운 안녕하세요.

채 노파 그래 아버지 계시니?

단운 네. 한참 글공부를 하시다 마침 쉬고 계셔요.

채 노파 때를 잘 맞췄구나. 너는 어딜 가느냐?

단운 한규 오라버니에게 책 드리고 또 책 빌리러 가요.

채 노파 책 재밌냐?

단운 예.

채 노파 그래 뻔질나게도 책을 들고 오고가더구나. 어떤 걸 읽느냐?

단운 요번엔 역사서를 읽어요. 삼국지를 읽었어요. 영웅들이 아
주 멋져요! 특히 유비 관우 장비 의리 있는 세 사람이 의형제
를 맺고 어지러운 세상을 바로잡으려고 무던히도 노력했으
니 퍽 대단한 일이지요? 그런데 어째 영웅담에는 의자매 맺
는 영웅들은 없을까요?

채 노파 우스운 소리를 진지하게도 하는구나. 계집이 어찌 관우장 비 같은 영웅을 하겠니? 영웅이 없으니 의자매도 못 맺는 것이지.

단운 계집은 의리가 없나요? 사람을 믿고 마땅히 해야 할 것을 하면 의리 아닌가요? 할머니도 의리로 저에게 항상 두 냥을 꿔 주시니 저에겐 영웅이세요.

채 노파 계집애가 열녀전이나 읽고 사랑노래나 따라 부를 일이지 별일이구나.

단운, 채 노파에게 인사하고 퇴장한다.

두천장 밖에 누가 왔나, 시끌시끌하네?

채 노파 두수재 안녕하셨소.

두천장 할머니 아니십니까.

채 노파 과거 시험 준비는 잘 되가시우?

두천장 덕분에 정진하여 만반의 준비를 하고 있습니다.

채 노파 올 봄에 수도서 봄과장이 열린대지요?

두천장 그렇습니다.

채 노파 그 길을 어린 계집애랑 동행할 작정이우?

두천장 예?

채 노파 수도까지 족히 몇 백리요. 게다가 길이 험난하고 또 어려울 것인데. 하루종일 걷고 또 걸을 텐데 저 여린 다리가 견뎌내겠수? 발이 다 곪아 터질까 걱정이네.

두천장 그건 그렇지요….

채 노파 게다가 가는 길에 산적이나 화적떼를 만나 과거 보기두 전에 죽는 이들도 많다지요? 아니 뭐 두수재 가다가 만나라고

하는 것은 아니오. 내 그저 어린 것이 걱정되어. 어쩔 작정입니까?

두천장 그래도 하나 뿐인 여식을 혼자 둘 수도 없으니……

채 노파 그렇지요? 그러니 아이를 나에게 주고 가면 어떻습니까?

두천장 예? 그것이 무슨.

채 노파 내 단운이가 걸음마 할 적부터 눈여겨보았소. 곱게 생긴데다가 못 먹어도 표정이 밝고 건강하니 꼭 맘에 들고 이쁩디다. 내 좀 더 키워 내 아들 한규랑 짝을 지어 주고 며느리 삼고 싶은데 두수재 생각은 어떠시우?

두천장 그러나…

채 노파 지금 빚이 이자와 원금 합해 60냥이라오. 미안한 말이지만 과거보러 떠날 적엔 모두 정산을 해주셔야지. 갔다가 돌아올지 어쩔지 누가 보장한답니까.

두천장 지금도 하루하루가 빠듯한데 짧은 시일에 어찌 60냥을 갚겠습니까.

채 노파 그러나 아이가 우리집 며느리가 된다면 두 집안이 서로 사돈이니 어찌 가족에게 빚을 갚으라 하겠수. 안 그렇습니까? 내 당연히 모두 없는 것으로 쳐드려야지.

두천장 허나…

채 노파 찬찬히 생각해보시구 연통 주시오. 두수재는 빚도 갚고 귀한 외동딸 여행길에 고생 안 시키니 좋고. 나는 이쁜 며느리 얻어 좋으니.

채 노파 **퇴장**한다.

두천장 (풀썩 주저 앉는다) 아이구. 몇 번이나 재촉하면서 뭐로든 갚

으로라고 했지만 소생의 딸아이를 며느리 삼겠다고 할 줄이야 누가 생각이나 했겠습니까. 마침 방이 붙어 봄 과장이 열리고 넉넉히 낼모레면 출발을 해야 할 판인데 여비도 부족하니 사정이 오죽하겠습니까. (탄식한다) 아이! 이게 어디 며느리로 주는 거겠습니까? 파는 거나 마찬가지지요.

단운이 책을 들고 등장하다가 주저앉은 두천장을 보고 달려가 일으킨다.

단운 아버지 왜 찬 바닥에 앉아서 멍하니 허공을 보세요?
두천장 단운아. 단운아.

두천장, 단운을 끌어안고 울다가 함께 퇴장한다.
잠시 후 채 노파와 한규가 등장한다.

한규 어머니, 왜 식전부터 대문 앞에 나와 있으라고 하세요?
채 노파 기다려라 곧 네 부인 온단다. 내 며느리 온단다.
한규 예?

두천장과 단운 등장한다.

채 노파 수재 양반, 어서 들어오시오. 한참 기다렸소이다.

서로 인사를 한다.

두천장 소생, 오늘 떠납니다. 해서 딸애를 드리려고요. 어찌 감히 며

느리 삼아달라고 하겠습니까, 그저 곁에 두고 써주세요. 소생은 이제 조정에 과거를 보러 가는데 딸애를 여기 두고 가니 할머니께서 잘 보살펴 주시기를 바랄 뿐입니다.

채 노파 이제 수재 양반은 내 사돈이오. 전에 원금, 이자 다 해서 60냥을 빚졌었지요. 이건 차용증서요, 돌려드리리다. 그리고 노잣돈으로 10냥을 더 드리니, 사돈 양반, 적다고 마다하지 말고 쓰시우.

두천장 감사합니다. 이 은혜는 나중에 꼭 몇 배로 갚겠습니다.

단운 아버지.

두천장 할머니, 아이 좀 잘 부탁드립니다

채 노파 사돈, 그런 건 부탁할 것 없소. 따님이 우리 집에 오면 친딸이나 마찬가지로 대할 테니 안심하고 가도 되오.

두천장, 나가려다 말고 돌아온다.

두천장 애가 좀 멍청하게 굴어도 제 얼굴 봐서 부디 잘 대해 주세요.

채 노파 이 아이 똘똘한 거야 마을 사람들이 다 아는데 어찌 멍청하게 굴겠소. 만약에 그리해도 내 이뻐할 것이니 걱정말고 떠나시오.

두천장, 채 노파에게 깊이 인사하고 나가려다 또다시 돌아온다.

두천장 할머니, 단운이 애를 때려야겠으면, 소생 얼굴 봐서 그저 몇 마디 욕해주시고, 욕해야겠으면 그저 몇 마디로 타일러주세요. 애야, 너도 나랑 있을 때와는 다르단다. 나는 네 친아비이니 넘어가지만 이제부터는 여기서 고집 부리고 못난 짓하

면 욕먹고 매 맞는 거야. 얘야! 나도 어쩔 수가 없구나.
나도 살아갈 길 막막하고 가난에 허덕여, 친자식을 내버리고
생이별. 오늘부터 멀리 낙양길 오르니 언제나 돌아올까. 말
없이 넋이 나가네.

두천장 퇴장.

단운 아부지! 아부지!

채 노파 두수재가 열 살 딸아이를 나한테 민며느리로 남겨놓고 그 길
로 과거 보러 떠났구나.

단운 (슬퍼하며) 아버지, 결국 저를 버리고 가셨군요. 어찌 돈 갚으
시겠다고 말씀 안하시구. 막일이라도 하여 금세 마련해 다시
찾으시겠다고도 안하시고!

채 노파 며늘아가, 너는 우리 집에 있거라. 나는 시어미, 넌 며느리이
니 친혈육이나 마찬가지란다. 울지 마라. 새 가족을 찾았으
니 새 이름이 있으면 좋겠구나. 예쁠 아 자를 써서 두아 어떠
하냐? 울지 말아라. 시장하지? 내 우리 두아 줄 아침밥을 차
려야겠구나.

채 노파 퇴장한다.

한규 아이가 이리 슬퍼하니 저도 슬퍼집니다. 그런데 단운이가 자
라 제 곁에 있으리란 생각에 동시에 맘도 따뜻해지니 제가
나쁜 놈이지요?

한규, 안타까워하며 두아를 몇 번 쓰다듬어 주고 자리를 피해준다.

1절

두아, 앉은 채로 울다가 머리를 풀어 낮게 묶고 옷의 매듭을 풀어
옷을 바꾼다.
7년이 흐른 것이다. 열 살의 단운이 열일곱이 되는 과정을 보여
준다.

두아 저는 두아입니다. 열일곱입니다. 7년 전에는 단운이었지요.
아버지가 저를 두고 가신 바로 다음 해에 전란을 피해 이 곳
산양현으로 이사를 왔습니다. 멀고도 험한 피난길이었으나
질긴 목숨 이렇게 살아남았습니다. 그것 말고는 달라진 것은
많지 않습니다. 할머니는, 아니 어머님은 여전히 제게 따뜻
하시고 저는 싹싹하게 집안일을 합니다. 그리고 남은 시간에
는 책을 읽어요. 그리고 또 남은 시간에는 늘 그렇듯 한규 오
라버니와 책감상을 나누지요. 며느리로 팔려왔으나 아직 혼
례는 올리지 않아 혼기가 찰 때까지는 아직 그저 오라버니하
며 부릅니다. 비록 친어머니는 얼굴도 모르고 친아버지는 나
를 버리셨지만 시어머님과 한규오라버니가 있으니 비루한
인생도 그만저만 살 만합니다.

한규 책을 들고 등장한다.
두아와 한규 책을 소리 높여 읽는다.

두아·한규	공자 왈 인 의 예 지. 거친 밥을 먹고 빗물을 마셔도 즐거움이 또한 이 가운데에 있다.
두아	거친 밥을 먹고 빗물을 마시는데 어째 즐거움을 찾을 수 있대요, 오라버니?
한규	두아가 아주 야무집니다.
두아	마을 사람들은 거친 밥도 먹질 못하는데 인의예지가 다 무슨 소용이래요?
한규	두아가 아주 똑부러집니다.
두아	참 이상한 일이지요? 책을 읽으면 읽을수록 읽기가 싫어요.
한규	그게 무슨 말이야? 읽기가 싫다니?
두아	읽기보다는 이제는 쓰고 싶어요. 오라버니.
한규	응?
두아	계집은 어째 과거를 볼 수 없게 해놓았을까요?
한규	과거?
두아	〈과부전〉에 보면 남편 잃은 과부들이 힘을 합쳐 오랑캐들을 무찌르고 〈상인전〉에 보면 한 여인이 남장을 하고 공명정대한 판결을 내려 남편과 마을을 구하고 악인을 무찌르잖아요? 그들이 여인이라 하지만 그들의 전략과 총칼의 위력은 사내들과 다르지 않고 판결 또한 사내 판관의 것과 다름없이 올곧고 정의로운데 어째 나라법은 그럴 수 없게 만들어놓은 걸까요? 어째서 저는 과거를 보고 출사 길에 나설 수 없을까요?
한규	…
두아	어디 가서 종노릇이나 하고, 아님 음식이나 해 만들어 팔고, 것두 아님 어머니처럼 고리대금을 놓아야 하는 것이 계집이 할 수 있는 것들인데 헛소리를 하니 기가 차 말을 아끼셔요?

한규 …

두아 머잖아 아내 될지도 모르는 계집이 이런 말씀을 드리니 다른 사람들이 이 발칙한 소리를 들을까 두려우세요, 오라버니?

한규 열 살 난 아이에게 책을 빌려주고 우리 집에 민며느리로 팔려와 슬픔에 잠겨있던 아이에게 곁을 내어준 지 어느덧 7년입니다. 얼굴 안 지는 더 오래 되었구요. 똑부러지고 당돌하여 보통 아이 같지 않음이야 진즉에 알아봤습니다. 함께 토론하며 짬짬이 본 두아의 글들은 그 문장이 훌륭하여 작가에 못지않았습니다. 인정합니다. 그러나 과거를 보고 출사하여 정사를 돌보고 싶어 하는 여인이라니. 제 작은 그릇이 품기에는 너무 큰 뜻을 가진 아이입니다. 내 네가 과거를 보게 할 능력은 없으나 네가 글 쓰는 것을 도울 수는 있을 것이다. 글을 써보겠느냐?

두아 예?

한규 책이 부족하다면 구해줄 것이고 이야기 나눌 사람이 필요하다면 나눌 것이며 먹을 갈라면 밤새라도 갈아줄 것이다. 계집이라 책을 엮을 수 없으면 내 이름을 빌려줄 것이다.

두아 그걸 다 해주신다구요?

한규 그래. 꽁으로 해 줄 것이다. 싫으니? 넌 어릴 적부터 꽁으로 해준다고 하면 길길이 뛰었지. 그럼 나랑 혼인해 색시해주면 어때? 나는 너 아니면 혼인하고 싶은 처자가 없고 너는 이제부터 벼루 닳도록 먹 갈 심부름꾼이 필요하니, 이 정도면 썩 괜찮은 거래 아니냐.

두아 …

한규 아닌가 보구나! 못 들은 걸로 해라!

두아 좋아요!

두아와 한규 끌어안는다. 곧 모두 퇴장.
한규 곧 등장한다.

한규 나는 송가 한규입니다. 두아와 혼인한 지도 벌써 두 해가 지 났습니다. 부인은 그간 꽤나 많은 책을 엮었답니다. 지치지 도 않는지 밤새 글을 쓰니 저도 그 앞에 앉아 밤새 먹을 갈았 답니다. 여인의 이름으로는 책을 내기가 쉽지 않으니 무지개 라는 뜻의 '채홍'이라는 필명으로 찍고 있습니다. 아내가 쓴 책이 민초들 사이에서 퍽 인기가 좋아요. 지금은 지전에 가 이번에 아내가 쓴 소설을 엮어오는 길입니다. 좋아서 환히 웃을 얼굴이 떠오르는군요. 걷다보니 어느새 집 앞입니다. 여보 나 왔소.

배가 부른 스무 살의 두아, 노래를 부르며 등장한다.

두아 둥가둥가 내 아가 어화둥둥 내 보물
구름 끝엔 무지개 빛나거라 내 아가
서방님 오셨어요?
한규 천천히 오시오 부인. 아이 놀라겠소.

두아, 한규와 안는다.

두아 고생하셨어요. 피곤하지는 않으세요?
한규 내 아무리 비실해도 이 정도는 끄떡없어요. 채홍 선생.
두아 아가야 이것 보렴 엄마가 쓴 책이 나왔단다.

두아와 한규, 뱃속의 아이에게 노래를 불러준다.

두아·한규 둥가둥가 내 아가 어화둥둥 내 보물.
　　　　　　구름끝엔 무지개 빛나거라 내 아가.

두아 어머나.

한규 어찌 그러오 부인?

두아 아기가 뱃속에서 발길질을 씩씩하게두 해요.

한규 정말 그러네. 아직 나올 때가 좀 남았는데 성격도 급하지.

두아 글쎄 누굴 닮았을까요. 우리 어서 책 읽어요!

한규 그러게 누굴 닮아 이리 급할까 모르겠네.

두아·한규 멀고도 가까운 옛날에 채홍이라는 여인이 살았습니다. 그
　　　　　　마을의 판관은 곰보딱지가 가득한 얼굴에 심성도 꼭 그 곰보
　　　　　　딱지 가득한 얼굴처럼 괴팍했습니다. 판관은 욕심이 많아 그
　　　　　　판결이 법전에 있질 않고 돈주머니에 있었답니다. 그러던 어
　　　　　　느날―

채 노파 등장.

채 노파 어이구 징하다. 또 그놈의 책이냐?

한규 어머니 오셨어요?

두아 어머니 일은 수월하셨어요?

채 노파 과부가 빚 독촉하러 다니니 다들 우스워하고 또 끔찍해하지.

두아 그런 말씀을 하셔요. 진지 드셔야지요?

채 노파 그 배를 하구선 또 밥이니 청소니 다 해놓았냐?

두아 어머니 일 나가시고 서방님 책 만들러 지전에 가셨으니 제가
　　　　하죠?

채 노파 체력도 좋다. 그러고도 해가 지면 제 서방이랑 마주앉아 밤 새 책을 끼구 두런두런 이야기하니.

사령 송한규 게 있느냐!

도올 태수의 사령과 포졸들 등장.

사령 네가 송한규냐?

한규 예 제가 송가 한규입니다.

사령 법정으로 끌고 가거라!

사령과 포졸들 한규를 끌고 퇴장한다.

채 노파 얘 아가 괜찮니?

두아 어머니 어째서 저 사람들이 서방님을 끌고 갈까요? 법정이 라고 했지요? 태수의 사령이 법정으로 끌고 가라구 그랬어 요.

채 노파 별 일 아닐 것이다. 애 놀랜다. 침착해라 아가 응?

두아 서방님이 어째 저렇게 질질 끌려 나가실까요?

채 노파 숨 쉬어라 두아야. 진정 되었니? 내 알아보고 오마.

두아 저도 같이 가요, 저 여기 혼자 있다간 걱정으로 죽어버릴지 도 몰라요. 같이 가게 해주세요 어머니.

채 노파 아녀자들이야 원고 아니믄 피고일 때만 법정 안에 들어갈 수 있으니 들어갈 수 있을지나 모르겠다. 너는 여기서 쉬는게―

두아 어머니!

채 노파 그래 같이 가자. 일어날 수 있겠니? 같이 가자―

채 노파, 두아를 부축하여 퇴장한다.
뒤이어 끌려 들어오는 한규, 포졸들이 그를 중앙에 꿇어 앉히면 도올 태수 등장.

사령　도올 태수어른 납시오!

도올 태수　내 관리 노릇은 남보다 뛰어나지.
　　　　고소하러 오면 돈 달라 하고,
　　　　상부에서 감사 나오면,
　　　　병을 핑계 대고 집을 안 나선다네.
　　　　소관은 초주 태수 도올이올시다. 네가 송한규냐?

한규　예 태수어른.

책 몇 권을 한규의 앞에 던진다.

도올 태수　네 놈이 그것들을 모른다고 할 테냐?

한규　…

도올 태수　네 놈이 '채홍'이지. 감히 이리도 불경하고 불온한 책을 엮어 관리들을 욕보이고 세상을 어지럽히며 어리석은 백성들을 미혹하게 하여 속이고도 살아남기를 바라느냐?

한규　소인이 채홍이라는 증좌도 없이 어찌 이러십니까.

도올 태수　네 이놈! 네 놈이 책을 엮으러 가던 지전 주인에게 자백을 받아내었느니라. 내 불경한 그놈을 문초하여 자백과 함께 네 이름을 받아냈다!

저 멀리서 한규~ 미안하네~~~~하는 소리.

도올 태수 2년 동안 꾸준히도 책을 엮으러 지전을 오고갔다지? 이래도 발뺌할 테냐?

한규 주인장은 어찌 된 것입니까?

도올 태수 장을 맞고 앉은뱅이가 되었으나 목청은 멀쩡하여 소리를 질러대는구나. 말 못하도록 혀도 뽑을 걸 그랬다.

한규 책은 그저 소설일 뿐 관리를 모독하려는 의도는 추호도 없었습니다. 자비를 베풀어주십시오 태수어른.

채 노파와 두아 등장.

도올 태수 어허 어찌 신성한 재판장에 아녀자를 들인 것이냐!

사령 죄인의 가족이라며 울고불고 떼를 쓰며 들어오니 막을 재간이 없었습니다.

도올 태수 끌고 나가거라! 그리고 이 놈에게는 장 마흔 대를 쳐라!

두아 태수 어른 살려주십시오. 제 남편은 어릴 적부터 몸이 약해 밖으로 나서지 못하고 안에서만 요양하던 이입니다. 장 마흔 대라니요, 스무 대만 맞아도 죽어버릴 것입니다.

도올 태수 혹세무민하고 관리들을 욕보인 죄 아주 무겁다. 내용이 참으로 불경하다. 배를 곯은 백성들이 떼로 몰려가 관리의 곳간을 부수지를 않나! 게다가 여기 이 곰보판관은 나를 빗댄 것이 아니냐! 무엄하기 짝이 없다. 너희들은 어서 치지 않고 무얼 하느냐?

두아 접니다! 제가 채홍입니다. 모두 제가 쓴 것입니다!

한규 부인!

두아 제가 썼습니다. 곳간을 부수는 백성들의 이야기도, 남장을 하고 전쟁터로 나가는 여인의 이야기, 그리고 이번에 곰보

판관의 이야기도 다 제가 쓴 것입니다. 계집이 지전에 드나
들었다가는 큰 소문이 날 것이니 제 남편이 대신 갔을 뿐 내
용은 모두 제가 쓴 것입니다.

도올 태수 계집이 글을 쓴다. 내 그 말을 믿으라는 것이냐?

두아 사실입니다! 믿어주십시오.

도올 태수 네가 법정이며 판관인 나조차 능멸하는 것이냐!

한규 제 처가 저를 구하려고 거짓으로 사력을 다하는 것입니다.
부디 용서해주십시오!

두아 거짓말 아니에요! 계집은 글을 못 쓴답니까? 계집이라 입이
막혀 하고픈 말 못하고 나라에서 사지를 묶어놓아 과거를 볼
수도 없으니 글을 썼습니다. 쓰지 않고는 못 배겨 그리 했습
니다!

한규 제 처는 글도 모릅니다. 아무것도 모릅니다.

두아 서방님!

한규 돌아가오 부인. 아이가 놀라오. 제발 어머님 모시고 돌아가
오.

도올 태수 내 괘씸해서 안 되겠다. 이놈을 저자로 끌고 가 묶고 장 쉰
대를 쳐라! 이놈이 열 대 더 맞고 저자서 맞는 수치를 당함은
네 년의 그 말도 안 되는 거짓말 때문이다! 여기 바로 앉아
네 서방 맞는 소리를 꼭 들어라. 나 참 계집이 글을 쓴다- 기
가 막혀서-

태수 **퇴장.**

두아 어딜 가오! 내가 썼소, 내가 채홍이라니까!

포졸1 이래도… 되는 거냐?

포졸2	뭐가?
포졸1	나도 채홍 책 많이 봤다. 재밌드라고.
포졸2	나두 봤다. 우리 같은 놈들에게야 채홍이 두보니 이태백이니 보담은 휘얼씬 명문장이지.
포졸1	나도 저 계집이 채홍이라는 건 안 믿긴다만… 그래도…좀 더 수사를…
포졸2	그게 뭐 중요하냐.?
포졸1	그럼 뭐가 중요한데?
포졸2	우리 같은 것들이야 그저 시키면 하는 거지. 끌고가라! 하면 예에- 물러가라! 해도 그저 예에- 매우 쳐라! 하면 예에에-
사령	네놈들은 뭘 꾸물거리냐? 한 놈은 여기서 여편네들 지켜보고 한 놈은 죄인 끌고 나오너라.
포졸1,2	예에에---

사령과 포졸1 한규를 끌고 나간다.
두아와 채 노파 멍하니 앉아 있다.
밖에서 한 대요- 두 대요- 다섯 대요- 열 대요- 스무 대요- 서른 대요- 마흔 대요-
마흔다섯 대요- 하더니 뚝 끊기는 소리. 잠시 후 포졸1 등장.

포졸1	죄인의 식솔은 죄인의 시신을 수습해가라는 명이오.

채 노파, 황망히 퇴장.

포졸2	야… 매우 쳤냐?
포졸1	치라니깐은 뭐… 쳐야지…

밖에서 사령 목소리.

사령 이놈들은 어딜갔어? 할 일 했으면 어서 오지 못하겠느냐?

포졸1,2 예에에—

포졸1,2 뛰어서 퇴장.

두아 아이고 지진이 났나 머리가 어지럽구 하늘도 뱅뱅 도네. 응?
으응. 아가야 아직은 아닌데. 너 나오려면 아직도 멀었단다.
아가야 들어가렴. 성격 급한 우리 아가. 뱃속서부터 얼른 나
가겠다고 발길을 씩씩하게도 하드니. 아직은 아닌데. 어여
들어가라. 자꾸 쏟아질려고 그러네. 자꾸 쏟아질라 그래.

죽음 등장.
두아의 뱃속에서 아이를 꺼낸다. 장시간의 실랑이 끝에 죽음이 아
이를 안아든다.
죽은 한규 등장하여 망자의 문으로 퇴장.
죽음도 아이를 안고 퇴장.
두아는 나가는 이들을 바라보며 운다.

암전.

<div align="center">

2절

</div>

채 노파 등장.

채 노파 부귀도 길게 누릴 것 없고, 편안한 게 신선.

나는 채 노파요. 일전에 산양현으로 이사 와 그럭저럭 삽니다. 실은 근래에는 죽지 못해 살았다우. 13년 전, 두천장 수재가 단운이라는 아이를 저한테 민며느리로 주었는데 어릴 적 이름을 바꿔 두아라고 부릅니다. 두아가 열여덟 되는 해에 우리 한규랑 혼인시켰지요. 둘이 금슬이 썩 좋아 도란도란 뜻뜻하게 잘 살았습니다. 이쁜 손주도 볼 뻔했답니다. 한데 결혼한 지 2년이 채 못되어 우리 아들이 억울하게 죽고 말았지 뭐유. 내 자식 앞세우고 살아 무얼하겠나 싶어 곡기를 끊고 매일을 울었다우. 내 그 당시엔 두아도 아주 미워했지요.

두아가 등장한다.

두아 어머님.
채 노파 (등을 돌린다) 내 아들 잡아먹은 년. 그르게 계집이 기가 드세서 책을 읽고 글을 쓴다고 했을 때부터 내 이리 될 줄 알았어

야 했다. 한규 그 속없는 것이 너 때문에 죽은 것이다!

두아, 이번엔 밥상을 들고 들어온다.

두아　어머니 진지는 드셔요.

채 노파　(반대로 등을 돌린다) 자식 앞세운 에미가 밥 먹어 무얼 하냐! 썩 나가!

두아 또 원을 그리며 다른 쪽으로 들어온다.
끈질기게도 돌아 채 노파에게 온다.

두아　이제 책 안 읽을게요. 붓이랑 벼루 쪽은 쳐다보지도 않을게요.

채 노파　헌데 우리 두아가, 남편이며 뱃속의 애도 황망히 떠나보낸 애가, 온전치 못한 몸으로 집을 정돈하구 살림을 돌보고, 내 끼니를 챙기고, 씻기고 입혀 1년을 봉양했답니다. 그러니 내 어찌 살아갈 힘을 내지 않을 수 있었겠소.
어쩌겠느냐, 내 업보인 것을. 네가 들어온 것이 아니라 내가 너를 끌고 들어온 것이니. 내 딸로 덮어놓고 10년을 키웠는데 이제 와 어찌 널 내치겠니. 지금도 문 밖만 나서면 남의 말 하기 좋아하는 이들이 남편, 자식 잡아먹은 드센 년들 이야기뿐이다. 그러니 어쩌겠냐. 팔자 드센 년들끼리 등 맞대고 살어 봐야지. 너도 나도 사랑하는 이들 잃었으니 불쌍하고 외로운 년들끼리 참어 봐야지. 그래도 내 너 전만큼은 안 이쁘다.
며느리가 꽃다운 시절 내내 수절하여 상복을 입고 산 지 벌

써 3년이라오. 지금은 내, 며느리한테 말하고 성 밖 남문에 있는 새노의 집에 빚 받으러 가는 길이오.

두아 퇴장.
새노의가 등장한다.

새노의 '의술은 짐작으로, 처방은 〈본초〉에 따라.
죽은 사람은 절대 못 살리고, 산 사람은 종종 치료하다 죽인다네.'

이 몸은 노가입니다. 사람들이 훌륭한 의사라고 다들 편작에 비길만한 명의, 새노의라고 부릅니다. 이 산양현 남문에서 약방을 열고 있습죠. 성안에 사는 채 노파라는 이한테 돈 10냥을 꾸었는데 이자까지 합해 20냥을 돌려줘야 합니다. 몇 번이나 와서 빚 독촉을 했지만 나는 갚을 돈이 없답니다. 그 노파, 안 오면 옳다구나지만 온다면 나도 생각이 있지요. 저는 이제 약방 안에 앉아 누가 오나 봐야겠습니다.

채 노파 (걸어가며) 막 모퉁이를 지나 집 모서리를 돌았네. 어느새 그 집 약방 앞이로다. 새노의 집에 계슈?

새노의 할머니, 들어오세요.

채 노파 몇 푼 안 되는 돈, 빌린 지 한참 되었으니 이제는 갚구려.

새노의 할머니, 집에는 돈이 없으니 나랑 같이 마을금고에 가면 돈을 찾아드릴게요. (걸어간다) 여기에 오니 동쪽에도 서쪽에도 사람이 없겠다. 예서 손쓰지 않고 뭘 기다려? 내, 밧줄을 가지고 왔지. 어이, 할머니 저어기 좀 보세요. 누가 할머니를 알아보고 손을 흔드네요. 아는 이에요?

채 노파 누가? 어디에?

한 쪽에서 장여아와 장노인 등장한다.

장여아 내가 누구냐 천하의 불한당 난봉꾼 장여아. 갖고 싶은 것이 있으면 뺏어서라도 가진다네. 빌린 것은 안 돌려 주고 빚진 것은 두들겨 패서라도 돌려받아야지! 풍채 당당하니 그 누가 대들겠어! 이 모든 것을 다 누구에게 배웠느냐, 바로 잘나신 우리 아버지.

장노인 우리 부자 행차하면 알아서 길들 비키고 벌벌 떤다네.

장여아 누구라도 쥐어 패고 싶은데 시비가 없으니 심심합니다, 아버지!

장노인 시비가 없으면 우리가 걸면 되는 것이지!

장여아 역시 현명하신 우리 아버지!

채 노파 내가 아는 이들이 아니우. 내 보니 옆마을의 건달들 같은데—

새노의, 밧줄로 채 노파의 목을 조른다.

채 노파 아이구!

새노의 그렇게 갚을 돈이 없다고 했는데 왜 자꾸 찾아와 일을 이렇게 만듭니까 할머니! 그래도 연세 많이 자셨으니 이제 가는구나 하세요.

장여아 여기 뭐 재밌는 일이 있어 보이는데요 아버지?

장노인 과연 그렇구나?

장여아 어이, 형씨 뭐해?

새노의 뭐야 당신들!

장여아 우리는 멋쟁이 부자, 장부자다!

새노의 딱 보기에도 저 놈이 나보다 덩치도 훨씬 큰데다가 옆은 노인이지만 그래도 나는 하나고 저 쪽은 둘이니—

새노의, 놀라 도망간다.
장 노인이 노파를 일으키고 밧줄을 바닥에 던져 버린다.

장여아 아버지, 가만 보니 이 노파가 목 졸려 죽을 뻔했네요.

채 노파 그걸 이제 알았소?

장 노인 이봐요, 할멈 어디 사는 누구요? 왜 저 사람이 당신을 죽이려 했소?

채 노파 나는 채가요. 성안에서 과부 며느리와 의지하며 살고 있어요. 새노의가 나한테 20냥을 빚져서 오늘 그걸 받으러 왔어요. 한데 그 놈이 아무도 없는 데로 날 끌고 가서 죽이고 돈을 떼어먹으려 할 줄이야 누가 생각이나 했겠소. 노인장과 젊은이 아니었으면 난 벌써 죽었을거요.

장여아 과부 며느리가 있소?

채 노파 그렇소.

장여아 그 며느리 쌍판이 어떻소?

채 노파 내 민며느리로 들였으나 아주 곱고 똘똘해서 친 자식과 진배없이 키웠소.

장여아 아버지, 할멈이 말하는 거 들었죠? 그 집에 며느리가 있대요. 게다가 쌍판이 아주 곱대는 걸요? 목숨을 구해줬으니 우리한테 감사하지 않을 수 없을 거예요. 아버지는 저 할멈을 가지고 나는 그 며느리를 가지면 누이 좋고 매부 좋을 거잖아요. 아버지가 말해봐요.

장 노인 이봐요, 할멈. 당신은 남편이 없고 난 마누라가 없으니 내 마누라가 되는 게 어떻겠소?

채 노파 그게 무슨 말이오!

장여아 설마, 싫다는 거야, 할멈?

장여아, 위협하면서 바닥에 던져 두었던 새노의의 밧줄을 슬쩍 집어 든다.

채 노파 형씨, 천천히 생각 좀 해봅시다. 돈으로 사례하는 건 어떻수?

장여아 생각은 무슨? 할멈은 우리 아버지한테 시집가고 난 당신 며느리를 가지면 딱 좋은 거지!

채 노파 아이고 큰일이네 내가 저 말대로 안 하면 날 또 죽이려 들 테지. 됐소, 그만 합시다. 당신과 아버지, 모두 나를 따라 우리 집에 갑시다.

함께 퇴장하고 두아, 등장한다.

두아 두아입니다. 그간의 팍팍한 이야기, 해서 무얼 하겠습니까. 말한다고 해서 딸 버리고 간 아버지 돌아오고 죽은 내 남편 내 아기 살아나겠습니까. 것도 아니면 썩을 것이 천벌 받겠습니까. 안 할랍니다. 그나저나 어머니는 돈 받으러 가셔서 어째 여적 안 오실까?

채 노파가 장 노인, 장여아와 함께 등장한다.

채 노파 당신 부자는 문 앞에서 잠시 기다리시오, 내 먼저 들어가리다.

장여아 어머니, 먼저 들어가 사위가 문 앞에서 기다린다고 말해요.

채 노파가 두아를 만난다.

두아 어머니 돌아오셨어요, 진지 드셔야죠?

채 노파 애야, 이걸 어쩌면 좋으냐!

두아 어째서 줄줄 눈물을 흘리세요? 빚 받으려다 싸움이라도 났어요? 내 쪽은 황급히 맞으며 물어보고, 어머니 쪽은 연유를 말하려는구나.

채 노파 어찌 말해야 할지!

두아 어머니는 안절부절못하고 창피해하며, 어쩔 줄을 모르시네. 어머니, 왜 그리 괴로워 우시는 거예요?

채 노파 글쎄, 새노의한테 빚을 받으러 갔는데 그놈이 날 아무도 없는 데로 끌고 가더니 밧줄로 목 졸라 죽이려 했단다. 천만다행으로 지나가던 장 노인과 그 아들이 내 목숨을 구해주었지. 한데 그 장 노인이 나보고 자기를 남편으로 삼으라잖니. 우리 둘 다 남편이 없고 자기들은 마누라가 없으니 이거야말로 천생연분이라 하지 않겠니. 순순히 따르지 않으면 아까처럼 나를 목 졸라 죽이겠다더라. 실제로 내가 머뭇거리니 아들놈이 날 죽이려고 밧줄을 집어들더라.

두아 천하의 불한당 같은 놈들! 어머니, 말도 안 돼요.

채 노파 애야, 누가 아니라니? 나도 우리 집에 가면 두둑하게 사례하여 은혜를 갚겠다고 했단다. 그런데 완강히 우기며 집 앞까지 따라와 문 앞에 서 있으니 어쩌면 좋겠니. 특히나 그 아들

이 널 내놓으라며 난리란다.

두아 어머니 저 아직 상복도 안 벗었어요!

채 노파 애야, 저 이들이 무섭게 채근하고 협박한단다. 지금 장가들 생각만 하며 혼사를 서두르는데 어떻게 돌려보내라는 말이냐?

두아 어머니!

채 노파 과부 둘이 살기 얼마나 박하고 서러운 세상이니. 우리 둘만 지나가면 팔자 센 년들이 남자들 다 잡아먹었다고 마을 사람들이 수군대잖냐. 내 보니 두 부자 풍채가 퍽 당당하더라. 물론 우리가 재가한다면 또 수군거리는 소리를 들어야할 테지만–

두아 누가 제가 다른 사람들 무서워 재가 안 했대요? 저는 제 스스로 가신 서방님께 의리 지키며 살았던 거예요! 그리고 재가한다 쳐도 어찌 제가 원하지도 않는 날강도 같은 놈에게 시집가겠어요? 저는 싫어요!

채 노파 그래도 계집 둘이 사는 것보다는–

두아 저는 편하게 안겨 사느니 길바닥에서 빌어먹어도 사람으로 살래요. 그러니 남편 맞으시려면 어머나나 하세요. 저는 절대로 안 해요!

채 노파 누구는 남편을 맞고 싶다더냐. 저 두 부자, 자기들이 기어코 장가오겠다는데 낸들 어쩌겠니? 힘 없는 과부 둘이 뭘 어째야 좋겠니, 힘으로 이길 수 있니 것도 아님 관가에 찾아가 고하겠니. 3년 전 내 아들 네 남편 그리 죽인 태수놈이 저이들 쫓아주겠니? 그러나 네가 이렇게 싫어하니 일단은 버텨보자.

장여아 오늘 우리 장가간다네. 모자는 반짝반짝, 오늘은 새신랑 된

다네. 소매는 착 달라붙어, 오늘은 사위 된다네. 훌륭한 신랑, 괜찮아, 쓸 만해.

장여아가 장 노인과 함께 들어와 인사한다. 두아, 상대도 않고 돌아선다.

장여아 우리 부자 풍채 좀 봐, 신랑 되기엔 그만이지. 좋은 때 놓치지 말고 얼른 나랑 혼례 올리자구.
두아 너 같은 건달하고 짝이 된다고!

장여아가 두아를 잡아끌어 절을 시키려 하자, 두아가 달려들어 밀쳐 넘어뜨린다.

채 노파 노인장, 초조해 마시오. 당신이 내 목숨을 구해줬는데 내 그 은혜를 어찌 안 갚겠소. 다만, 우리 며느리가 저렇게 불같이 화를 내며 당신 아들을 마다하는데 낸들 어찌 노인장을 맞아들이겠소? 내 오늘은 좋은 술, 맛난 음식 정성껏 준비해 당신 부자, 우리 집에서 모시고 우리 며늘애는 차차 설득해 보겠소. 저애 마음이 조금이라도 바뀌면 그때 다시 의논합시다.
장여아 나쁜 년, 지가 처녀라도 돼? 좀 잡아당겼다고 그렇게 성질부리고 다짜고짜 밀어 넘어뜨리다니. 요절을 낼 테다! 이 자리에서 맹세컨대 내 평생에 저걸 마누라 삼지 못하면 남자도 아니다.
채 노파 쩌어 안 쪽이 손님방이우. 들어가들 계시면 음식이라도 내가 겠소.

장여아 곧 사랑방에 들어갈 것이다!

장부자 퇴장.

채 노파 나야 다 늙어 누가 옆에 들어앉든 무슨 의미 있겠수. 그러나 아직 스물셋 꽃 같은 내 며느리는 죽어도 싫다니 일단은 버텨보아야지. 과부 둘이 무력으로 이기겠소 아니면 도움을 청할 수가 있나 버텨보는 수밖에. 버텨보자 아가. 시간을 끌다 보면 좋은 수가 날지도 모른다. 수를 내보자.

두아 깡패 같은 놈들은 저 놈들인데 숨는 것밖에 못하니 너무 답답하고 억울해요.

집 안에서의 숨바꼭질이 시작된다.
손님방에 있던 장 노인이 넘어오면 채 노파가 숨고
장여아가 넘어오면 두아가 숨는다.
그러다 마주치면 장여아는 두아에게 추근대고
두아는 저항하고 밀어 넘어뜨리고 발로 걷어찬다. 채 노파는 두아를 말린다.
두아 잔뜩 화가 나 퇴장, 채 노파퇴장. 장여아도 이를 갈다가 퇴장.

새노의 등장.

새노의 아이고 죽겠네. 소생은 새노의올시다. 채 노파에게 20냥을 빚져서 그를 속여 후미진 곳으로 끌고 가 막 목 졸라 죽이려는데 글쎄 어떤 남자 둘이 들이닥치지 뭡니까. 제가 또 학식도 출중합니다만 무예에도 조예가 깊어 멋지게 싸웠지요.

합! 합! 하지만 아무리 저라도 떡대가 큰 두 놈이 쇠망치며 도끼를 휘두르며 작정하고 덤비는데 당해낼 재간이 있어야지요. 그래서 휘리릭! 착! 핫!하고 도망을 쳤습니다. 지금은 관아에서 저를 잡으러 올까 산 속에서 꼬박 일주일을 버티다가 내려오는 길이지요. 속담에, 삼십육계 줄행랑이 상책이라는 말이 있지요. 다행히 전 혈혈단신, 딸린 식구 없으니 조용히 다른 곳으로 숨어 살아가면 깨끗하지 않겠습니까? 약방에서 중요한 것만 대충 꾸려 짐 싸가지고 후다닥 달아나야 하겠습니다.

장여아가 등장한다.

장여아 이 몸은 장여아요. 두아가 아무리 해도 날 순순히 따르지 않으니 답답해 죽겠소. 집에 없기가 일쑤고 간신히 마주치는 날엔 하늘같은 서방을 때리고 폭언을 하며 침을 뱉지를 않나, 계집년이 내 쪽으론 눈길도 주지 않으니 약이 올라 죽겠습니다. 지금 저 할멈이 병이 났으니 내가 독약을 구해다 먹여서 할멈을 죽여 버리면 두아가 어쨌거나 내 마누라가 되겠지. 가만 있자, 성안에는 이목도 많고 말도 많으니 내가 독약을 구하면 시끄러울 수 있겠지? 내 며칠 전 남문 밖에서 약방을 하나 보았는데 그곳이 한적하니 약을 구하기 딱 좋겠다. 의사 선생, 약 사러 왔소.

새노의 무슨 약이오?

장여아 독약 주시오.

새노의 누가 감히 당신한테 독약을 판대? 이 사람 간도 크군.

장여아 너, 정말 나한테 약 안 줄 테냐?

새노의 안 주면, 어쩔 건데?

장여아 (새노의를 잡아 끌며) 좋아, 전에 채 노파를 죽이려 한 게 네 놈 아니냐? 내가 널 모를 줄 알아? 내, 너를 관가에 끌고 가야겠다.

새노의 형님, 약 있습니다, 있어요!

장여아 약이 있으니 내, 용서해 주지. 봐줄 땐 봐주고 용서해줄 땐 용서하는 멋진 사내란 게 바로 이런 거야. (퇴장한다)

새노의 재수 옴 붙었군!. 오늘 그에게 독약을 주었으니 나중에 일이 생기면 더 엮이게 될 게야. 약방 문 닫고 탁주로 도망가서 쥐약이나 팔아야지. 내 이 마을은 쳐다보지도 않으리!

새노의, 퇴장한다.
채 노파가 아픈 몸을 끌고 등장, 엎어진다. 장 노인이 장여아와 함께 등장한다.

장노인 이 늙은이가 채 노파 집에 온 건 새장가나 들까 해서였는데 그 며느리가 고집 부리고 말을 안 들어요. 할멈은 줄곧 우리 부자를 집에 머물게 하고 좋은 일은 서두르는 게 아니라며 천천히 며느리를 설득한다고만 했는데 글쎄 할멈이 병이 날 줄이야 알았나. 애야, 너, 우리 둘 팔자를 점쳐보았느냐. 혼사 치를 운은 언제쯤 이른다더냐?

장여아 운 따질 것 뭐 있어요? 혼사를 치르려면 어떻게든 재주껏 해봐야죠.

장노인 애야, 채 노파가 병이 난 지 며칠 되었으니 같이 문병을 가자꾸나. (채 노파를 만나 안부를 묻는다) 할멈, 오늘은 병세가 좀 어떻소?

채 노파 몸이 너무 안 좋소.

장 노인 뭐 먹고 싶은 거 있소?

채 노파 양내장탕을 좀 먹었으면 좋겠어요.

장 노인 애야, 네가 두아한테 양내장탕 좀 끓여 할멈한테 주라고 얘기
하렴.

장여아 두아, 할멈이 양내장탕 먹고 싶다니 얼른 끓여 와.

두아가 양내장탕을 가지고 등장.

두아 이 몸은 두아입니다. 우리 시어머니가 몸이 안 좋으신데 양
내장탕이 먹고 싶다고 하셔서 제가 직접 만들어 가져왔답니
다. 어머니, 양내장탕을 만들었으니 좀 들어보세요.

장여아 내가 가지고 가지. (탕을 받아 맛보더니) 여기 소금이 모자라
네, 가서 가져와.

두아가 퇴장한다.
장여아가 탕에 약을 집어넣는다.
두아가 등장한다.

두아 소금, 여기 있다.

장여아 좀 넣어봐.

두아 이놈은 남의 집에 들어 앉아 소금 적다, 식초 적다, 맛이 없
다 하며 조미료를 더 쳐야 맛날 거라 하며 까부네. 발로 걷어
차고 싶지만 어머니 드릴 탕이 상하거나 식을까 그저 참으며
어머니 얼른 나으시기만 바라니. 탕 한 그릇 드시면, 감로수
몸에 부은 것보다 나을 테니, 온몸이 편안해져 좋아지시길!

장 노인	애야, 양내장탕은 다 되었느냐?
장여아	여기 있어요, 가져가세요.
장 노인	(탕을 가져다주며) 할멈, 좀 들어요.

장여아, 두아에게 계속 추근대고 두아는 나가려한다.

장여아	어딜 가?
두아	네놈 꼴 보기 싫어 나가련다. 두 부자 얼굴을 보고 있으니 돼지우리나 지켜보고 앉아있는 것이 더 나을 테니.
장여아	그래도 여기 있어!
두아	싫다!
장여아	할멈 탕 다 먹고 죽으… 빈 그릇 내오면 받아가야 할 것 아니냐!
두아	네놈이 빈 그릇 내오거라.
장여아	이년이 진짜로!

장여아, 두아의 뺨을 친다.

채 노파	아니 이놈이 왜 우리 두아를 때리오! 이 못된…!
두아	어머니 저 괜찮아요. 편히 앉아 일단은 탕 드세요. 몸이 나으시는 게 먼저죠. 저 안 나가고 어머니 진지 드시는 거 볼게요.
채 노파	지금은 구역질이 나서 탕을 못 먹겠소. 영감이 드시구려.
장 노인	이 탕은 특별히 할멈 먹으라고 만든 건데 못 먹겠어도 한 모금만 들어보시오.
채 노파	안 먹을래요, 시장허면 영감이나 드시오.

장 노인 할멈이 드시오.

채 노파 영감이 드시우.

장 노인 할멈 드시우.

채 노파 영감 드시우.

장 노인 아이참. 그럼 여아 네가 먹겠느냐?

장여아 난 안 먹어! 아버지도 먹지 마세요!

장 노인 이놈이 왜 이리 펄쩍 뛰어?

장여아 할멈 먹게 하라니까!

장 노인 그래요, 아픈 할멈 드시오.

두아 한쪽은 영감 드시오, 한쪽은 할멈 먼저 드시오, 정말 못 들어주겠네.

장여아 우리가 곧 혼례를 올릴 것이니 저 노인들도 서로에게 살가워야지, 안 그러냐 두아야?

장 노인 이 탕을 먹으니 어째 어질어질해지네? (쓰러져 죽는다)

채 노파 아이고, 이거 죽은 거 아니냐!

장여아 맙소사 아버지!

장 노인, 일어나 망자의 문으로 걸어 나간다.

장여아 (눈물을 뚝뚝 울린다) 이런 그걸 아버지가 마시면 어떻게 해요! 젠장, 젠장 젠장할! 좋아, 좋다구! 아버지는 다시 살아나시기는 그른 것 같으니 별 수 없이 밀어 붙여야지. (두아를 잡아채며) 이년 우리 아버지를 독살하고는 잡아떼려고!

채 노파 독살? 독살이라니 이게 무슨 말이냐!

두아 제가 약이 어디 있었겠어요. 저 놈이 탕에다 소금 넣을 때 자기가 타 넣은 거라구요. 이 놈이 수작을 부리네. 우리 어머니

가 거두어 주었더니, 자기가 자기 아버지를 독살하고 나에게 뒤집어 씌우는구나.

장여아 우리 아버지를 아들인 내가 죽였다고 하면 사람들도 안 믿어 (소리 지른다) 사방팔방 이웃들 들으시오. 두아가 우리 아버지를 독살했소.

채 노파 그만두게. 그렇게 소란 피워 사람들 부르지 말게.

장여아 겁나지?

채 노파 그럼, 겁나지.

장여아 용서해 줄까?

채 노파 그래, 두아 좀 봐주게.

장여아 두아보고 순순히 내 말 듣고, 나한테 서방님이라고 세 번 부르라고 해. 그럼 용서해 주지.

채 노파 애야, 일단 순순히 저이 하자는 대로 하렴.

두아 안 해요. 절대 안돼요! 이놈은 불한당에 제 아비도 독살한 놈이에요. 이런 놈에게 어찌 서방님이라고 부른대요?

장여아 네가 우리 아버지를 독살한 거야. 자, 관가에서 해결할래, 둘이서 해결할래?

두아 관가에서 해결하는 건 뭐고 둘이서 해결하는 건 뭐냐?

장여아 관가에서 해결하기를 원한다면 너를 관가로 끌고 가는 거지. 그럼 온갖 고문을 할 테니 그런 약한 몸으로는 매질을 못 견뎌 독살한 죄를 다 불고 말걸. 둘이서 해결하기를 원한다면 얼른 내 마누라가 되어주면 되니, 너한테는 아주 간단한 일이야.

두아 나는 네 아버지를 죽이지 않았어, 네가 죽인 거지!

장여아 어서 나한테 절하며 서방님이라고 세 번 불러!

두아, 거세게 저항한다.

장여아 아무래도 이년이 꺾일 것 같지가 않구나. 되려 관가에 가서 고발을 하면 했지 꺾일 것이 아니야. 이 성격에 정말 관가로 가 고하기라도 한다면, 그래서 전모가 밝혀진다면 나는 죽은 목숨이야. 안 되겠다 내가 먼저 선수를 쳐야 죽음을 면하겠 구나! 좋다 이 살인범! 내 순순히 따르면 용서하려 했으나 반 성의 기미조차 없구나, 관가로 가자! 관가에 왔다!

도올 태수 소관은 초주 태수 도올이올시다.

장여아 고소합니다. 고소요.

장여아가 무릎을 꿇고 태수를 보자 도올 태수도 무릎을 꿇는다.

사령 태수 어른, 저 사람은 고발하러 온 사람인데 어째서 그 앞에 서 무릎을 꿇습니까?

도올 태수 넌 모른다. 고발하러 온 사람이 나를 입혀주고 먹여주는 부 모라는 말씀. 너는 저치 허리에 찬 돈주머니가 보이질 않는 것이냐? 아주 실속있어 보이는 주머니구나!

사령이 소리쳐 개정을 알린다.

도올 태수 누가 원고, 누가 피고인지 물을 필요도 없구나 계집이 개 처럼 끌려오니 당신이 원고시군요!

장여아 참으로 출중하십니다 나으리. 소인이 바로 원고 장여아입니 다. 이년을 고발합니다! 이름은 두아라 하는데 양내장탕에

독을 타서 우리 아버지를 독살했습니다. 이 사람은 채 노파라 하는데 우리 계모입니다. 그러니 두아가 제 시아비를 독살한 것입니다! 대인께서 소인을 위해 판결을 해 주십시오.

태수, 장여아가 넙죽 엎드리며 내민 돈주머니를 받는다.

도올 태수 보기보다는 주머니가 가볍구면

장여아 품에서 다른 주머니를 꺼내 올린다.

도올 태수 제법 묵직하나 손이 두 개일진대, 한 손이 비는구나.

장여아, 다른 주머니를 꺼내 올린다.

도올 태수 어허 이런 끔찍한 일이! 며느리가 시아비를 독살하다니. 살인 중에서도 끔찍한 십악대죄를 저질렀구나 당장 처형⋯!
사령 태수어르신 그래도 신문을⋯ 보는 눈이 많습니다!
도올 태수 내 명명백백하고도 능숙하게 신문을 시작하겠다! 독약을 넣은 게 누구냐?
두아 저와는 상관없는 일입니다.
채 노파 저와도 상관없습니다.
장여아 저와도 상관없는 일입니다.
도올 태수 다 아니라면 내가 독약을 넣었단 말이냐?
두아 우리 시어머니는 저자의 계모가 아닙니다. 저놈이 거짓을 말하는 겁니다. 시어머니가 새노의에게 돈을 받으러 갔다가 속아서 교외로 끌려가 목 졸려 죽을 뻔했습니다. 그때 마침 저

놈과 저놈의 아비가 어머님의 목숨을 구해주었고 그래서 우
리 어머님이 고마움에 사례를 하려했지요. 그런데 그 두 사
람이 나쁜 마음을 먹고 어머니한테 장가든다 하면서 남의 집
에 들어앉아 입고 먹으며 저까지 며느리로 삼으려 할 줄이야
누가 알았겠습니까? 저는 원래… 남편이 있었으나 여읜 지
얼마 안 되었고 아직 상복도 벗지 않은 상태라 결코 따르려
하지 않았습니다. 마침 우리 시어머니가 병이 나시자 저에게
양내장탕을 끓여드리라 하더군요. 어디서 났는지 모르지만
장여아가 독약을 구해 와서는 탕을 받아 소금이 모자란다고
하면서 저를 따돌리고 몰래 독약을 넣은 것입니다. 천만다행
으로 어머님이 드시지 않고 영감이 몇 모금 마시고는 곧 죽
어버렸습니다. 저와는 아무 상관없는 일입니다. 저 자는 제
아비를 죽이고 그 죄를 저에게 덮어 씌우려하는 것입니다.
제 아비를 죽이고도 그를 빌미로 제게 협박을 한 파렴치한입
니다.

장여아 대인께서는 사정을 상세히 살펴주십시오. 저치는 채 가고 저
는 장 가인데 그 시어머니가 우리 아버지를 맞아들이지 않았
다면 뭐 하러 우리를 자기 집에다 두고 봉양했겠습니까? 이
며느리는 나이는 어리지만 아주 교활하고 뻔뻔해서 매질도
무서워하지 않습니다.

두아 저놈과 죽은 저놈의 애비가 무력을 행사하며 집 안에 들어앉
으니 달리 방도가 있었겠습니까? 그리고 저놈은 지금 이 재
판의 시시비비의 본질을 흐리고 있습니다. 저는 독살하지 않
았습니다. 그도 그렇지요. 언제 쓰러져도 이상하다 여기지
않을 노인이 탕을 먹고 갑자기 쓰러졌습니다. 그런데 저놈은
다른 것은 생각도 않고 바로 독살이다! 외치더이다. 저놈이

독을 타지 않았더라면, 최소한 독살에 관해 알고 있지 않았더라면 어찌 그럴 수 있었겠습니까?

장여아 무, 무슨 같잖은 소리냐!

두아 하여 판관나으리. 독살이라는 것도 저놈의 추측이고 호도일 뿐입니다. 그러니 먼저 시체를 검안하시어 명확한 사인을 가려주십시오!

장여아 이 미친놈이 시아버님의 시신을 훼손하라는 것이냐! 말도 안 되는 일입니다 어르신! 저년이 제 죄를 숨기려고 말을 지어냅니다.

두아 네 말대로 내가 독살범이면 죄를 숨기려는데 어찌 시체검안을 청하겠느냐? 멍청한 놈.

장여아 닥쳐라! 이 살인자!

두아 만약 독살이라 가정한다면 사람이 한두 모금 먹고 지체 없이 바로 죽었으니 보통 독약은 아닐 것입니다. 그저 산에서 캘 수 있는 독초 몇 포기로 어찌 사람이 그리 바로 죽겠습니까, 나으리. 필시 잘 알고 있는 이가 제조한 독일 것입니다. 저놈은 멍청하고 아둔하여 저 머리로 약을 만들 수 있을 것 같지 않으니 근처 약방을 뒤져보소서. 조금만 수사하시면 만들어 판 이도 그 약을 탄 이도 쉬이 색출해낼 수 있을 것입니다!

장여아 저것이 입만 살아 나으리의 총명하신 판결을 어지럽힙니다!

도올 태수 본디 사람은 천한 벌레라 때리지 않으면 불지를 않지. 게다가 계집이니 오죽할까. 여봐라, 큰 곤장을 골라 저년을 때려라.

포졸1,2 예에에에―

포졸1,2 한 대요! 두 대요! 세 대요!

도올 태수 이제 네 죄를 낱낱이 고하겠느냐?

두아 어째 저놈의 말만을 들으시고 소녀를 매질하십니까! 공정히 수사하시옵소서!

도올 태수 저년이 덜 맞았구나. 더 쳐라.

포졸1,2 네 대요, 다섯 대요. 열 대요. 스무 대요!

채 노파 아이고 우리 두아, 장정도 나가떨어지는 저 모진 장을 스무 대나 맞으니 어쩌나. (운다) 살려주시오. 살려주십시오.

도올 태수 자백할 테냐, 안할 테냐.

두아 진정, 소인이 독약을 넣은 것이 아닙니다.

도올 태수 이년이 독하구나. 이리 버티니 이젠 저 할멈에게 매질을 해야겠다.

두아 (황급히) 멈추시오, 멈춰. 우리 어머니 때리지 마시오, 우리 늙은 어머니 장 맞으면 죽어버릴 거요. 살이 터지고 뼈가 으스러져 죽을 거요. 내가 그랬소. 내가 시아버지를 죽였소. 독살했소.

도올 태수 범인이 자백을 했다!

두아 내가 그랬소. 어머니 때리지 마시오.

도올 태수 자술서에 손도장을 찍게 하고 칼을 씌워 하옥하라. 해 떨어지기 전에 참수형에 처할 것이니.

채 노파 참수라니! 두아야, 내가 널 죽이는구나. 아이고 죽겠네.

장여아 하늘같은 대인의 판결에 감사드립니다! 두아를 죽이면 비로소 아버지의 원수를 갚게 될 겁니다.

도올 태수 잠시, 그러고보니 내 너의 낯이 익다. 옳아, 몇 해 전 네 년의 지아비가 큰 죄를 지어 내가 태형을 내렸었지. 장여아, 채 노파에게서 모두 진술서를 받고 관가의 명을 따르도록 하라. 여봐라, 폐정의 북을 울리고 말을 가져와라. 관사로 돌아가야겠다.

태수와 사령 퇴장.

포졸들도 혼절한 두아를 데리고 퇴장. 채 노파 그 뒤를 따라간다.

3절

사령 나는 태수의 사령이자 사형 집행관이오. 오늘 범인을 처결하니 골목 어귀를 막게 하고 쓸데없이 오가는 사람이 없도록 해라!

포졸1 예에에-

포졸이 등장, 북을 세 번 치고 징을 세 번 친다.
망나니가 등장해 깃발을 흔들며 칼을 든 채, 목에 칼을 쓴 두아를 압송한다.

망나니 어서 움직여, 어서, 시간이 지체 되었다.

두아 이 두아, 할 말 있소.

망나니 무슨 말이냐?

두아 앞길로 가면 원망할 것이오,
뒷길로 가면 죽어도 한이 없으리니,
길 멀다고 거절 마오.

망나니 이제 형장으로 갈 테니 봐야 할 가족이 있으면 오게 해서 만나도 좋다.

두아 없소.

망나니 아니, 부모도 없다는 말이냐?

두아 아버지만 계신데 13년 전에 서울로 과거 보러 가서 지금까

지 감감무소식이오. 아버지 소녀 오늘 죽는데 어디 계십니까. 소녀 억울하게 목이 잘릴 것인데 아버지 살아는 계십니까?

망나니 방금 뒷길로 가자고 한 것은 무슨 뜻이냐?

두아 앞길로 가면 우리 시어머니 보실까 봐요.

망나니 네 목숨도 어쩌지 못하면서 시어머니가 본들 어떻단 말이냐?

두아 내가 형구를 쓰고 형장에 칼 맞으러 가는 꼴, 우리 시어머니가 보신다면, 놀라 까무러칠 거요, 기막혀 죽을 거요. 사정 좀 봐주시오.

채 노파가 울며 등장한다.

채 노파 아이고, 이거 우리 며늘아가 아니냐!

망나니 할멈, 물러서시오!

두아 어머니!

망나니 할멈, 앞으로 나오시오. 당신 며느리가 부탁할 게 있다오.

채 노파 애야, 내가 죽겠구나!

두아 어머니, 그 장여아가 양내장탕에 독약을 넣은 건 사실, 어머니를 독살해서 나를 차지하려 한 거예요. 어머니 마지막 부탁 하나 들어주세요.

채 노파 우리 며늘아가가 진짜 죽나보다. 마지막 부탁이라니.

두아 지금은 집으로 돌아가셔요.

채 노파 네가 이리 형장에 끌려가는데 내가 어떻게 집에 가겠니!

두아 저 형 당하는 꼴 어찌 보시려고 그러세요. 집에 돌아가시고 천천히 오세요. 포졸이 시신 모두 수습하여 둘둘 말아놓았다는 소식 들리면 그 때 천천히 출발하세요. 죽은 몸 온전치 못

할 테니 말아놓은 거적 열어볼 생각도 마시고 그냥 그 위에 지전이나 한 묶음 태워주세요.

망나니　어이 할멈, 물러서시오, 때가 되었소.

채노파 퇴장.

두아　집행관 나리께 아뢰니 한 가지만 내 말대로 해주시면 죽어도 여한이 없겠소.

사령　무슨 일이냐? 사형수 처형 전에 원을 한 가지씩 들어주니 말해 보거라.

두아　깨끗한 자리 한 장을 내가 설 수 있게 깔아주고, 두 길 되는 하얀 비단을 깃대 위에 걸어주세요.

사령　거 참 별 것도 아닌 소원이구나. 네 원대로 해주마.

망나니가 자리를 깔아 서게 해주고 흰 비단을 깃대 위에 건다.

두아　내가 진정 억울하다면 칼 맞아 머리 떨어져도 뜨거운 피 한 방울 땅에 안 떨어지고 모두 흰 비단에 날아가 붙을 겁니다. 지금은 삼복더위지만 나 죽은 뒤 하늘에서 3척의 서설이 내려 내 시신을 덮을 것이오.

사령　이런 삼복 더위에 말도 안 되는 소리!

두아　또한 내가 정말 억울하게 죽는 것이면 이제부터 이 초주에 3년 동안 가뭄이 들 거요.

사령　입 닥쳐라! 그런 말이 어딨느냐!

두아　내 운명 어찌 이리도 기구한지 목소리 높일 때마다 누구 하나 잃고 또 누구 하나는 죽어나가더니 이제는 내가 죽는구

나. 억울하여 그렇게라도 해야겠소. 이게 모두 관리들이 법 지킬 마음 없어 백성들이 입 있어도 말 못하기 때문이오.

사령 요망한 저주를 퍼붓는구나, 내 어서 처결문을 읽어 처형을 끝내야겠다!

사령, 처결문을 줄줄 읽는다.

망나니 어째 갑자기 하늘이 어두워지나? 엄청 센 바람일세.

사령 도올 태수의 명으로 형을 집행하라!

망나니가 칼을 휘두르자 두아가 쓰러진다.
흰 비단에 피가 날아가 붙는다.
바람소리가 거세더니 멎고 곧 눈이 펑펑 내린다.
망나니, 사색이 되어 도망친다.

사령 이 처형은 분명 억울한 게 있는 거다. 벌써 두 가지 서원이 이루어졌으니 가뭄이 3년 든다는 서원이 맞을지 안 맞을지 나중에 어떻게 되나 보자. 여봐라, 눈 그칠 때까지 기다릴 것 없다. 채 노파에게 시체 수습해가라고 일러라.

포졸1,2 예에에에-

두아를 남기고 모두 퇴장한다.
두아, 원혼이 된다.

암전.

4절

두천장이 의관을 정제하고 장천을 이끌고 등장한다.

두천장 이 몸은 두천장이올시다. 내가 우리 딸 단운이를 두고 떠난 지 벌써 16년이 흘렀소. 나는 서울로 가 급제하고 참지정사를 배수 받았소. 이 몸이 청렴, 공정하고 지조가 굳다는 이유로 성상께서 어여삐 여기셔서 양회 지역의 제형숙정염방사의 직을 더해주셨소. 나는 기쁘기도 하고 슬프기도 하다오. 기쁜 건, 이 늙은 몸이 어사대와 중서성에서 형사를 관장하는 직을 맡고 황제가 하사한 세검금폐를 지녔으니 그 위세를 만 리에 떨치는 것이요, 슬픈 건, 우리 딸 단운이를 열 살 때 채 노파에게 민며느리로 주었는데 관직에 오른 후 사람을 시켜 초주 채 노파 집에 가서 알아보니 그 이웃에게 샅샅이 수소문해 봐도 그 후로 노파가 어디로 이사 갔는지 아무도 모르고 지금까지도 소식 한 자 없는 것이오. 이 몸은 단운이 때문에 울다 지쳐 눈도 흐릿해지고 걱정하다 못해 머리도 반백이 되었소. 지금은 성상의 명을 받아 이 회남 지방에 도착했습니다. 이 마을에 3년 동안 비가 안 오고 추위가 계속되어 백성들의 울음소리가 성상께 당도했으니 그 일을 해결하라는 명을 받고 온 것입니다. 필시 범상치 않은 일이 도사리고 있음이 분명한데, 도대체 무슨 일일까요? 허나 밤이 늦었으

니 일단은 청사에서 좀 쉬어야겠습니다. 장천아, 이 주의 대소 속관들에게 오늘은 만나지 않을 것이니 내일 일찍 오라고 일러라.

장천 예에― (무대 뒤 등장문을 향해) 모든 대소 속관들은 오늘은 접견이 없으니 내일 일찍 오시오.

두천장 장천아, 육방의 관리들에게 감사할 문서가 있으면 다 가지고 오라고 일러라. 이런 심상치않은 일은 필시 억울한 사건에서 비롯되었을 터, 등불 밝혀놓고 지난 사건들을 몇 건 읽어봐야겠다.

장천 예에―

장천이 문서를 가지고 온다.

두천장 장천아, 등을 좀 밝혀야겠다.

장천 예에―

장천이 등불을 켠다.

두천장 장천아, 가서 좀 쉬어라. 내가 부르면 오고, 안 부르면 쉬도록 해라.

장천 예에―

장천, 퇴장.

두천장 어디 문서를 검토해 볼까. 첫 번째 것은 범인 두아가 시아버지를 독살한 것이구나. 첫 번째 사연이 나와 같은 두씨 사건

이로군. 시아버지를 독살한 죄는 사면이 불가능한 중죄인데 나와 같은 성씨인 자가 이렇게 법 무서운 줄 모르다니. 이것은 이미 범인의 자백도 명백히 기록된 사건이니 볼 것도 없다. 내, 이 문건은 맨 밑에 놓고 다른 것을 봐야겠다. 어느새 노곤함이 몰려오는구나. 나이가 많아 여정이 힘들었던 게야. 탁자에 기대어 잠시 쉬자꾸나.

두아의 혼이 처연히 등장해 털썩 앉는다.

두아 혼 나는 억울하게 죽은 두아요. 내 억울함에 구천에서 벗어나 올라가질 못하고 여기에 매여 있소. 지박령이 되어 떠돌지도 못하고 이 청사에 매여 있으니 귀신으로나마 내 아버지 찾아 전국을 돌아다닐 수도, 천하의 죄인 장여아놈을 죽일 수도, 도적이나 진 배없는 태수 놈도 괴롭힐 수 없고 내 시어머니 살아 계신가도 볼 수 없으니 자연히 제삿밥도 못 얻어먹고 그저 여기 앉아있소. 오늘 염방사가 새로 왔다하더이다. 그가 옛문건을 뒤져본다하니 별일입니다. 관리가 돈도 안 되는 옛적 사건들을 뭣 때문에 부러 들춰보는 걸까요? 그동안 몇 명의 염방사가 당도하였으나 모두 도올 태수와 같은 놈이거나 날 보고 도망가거나 까무러치기 일쑤였습니다. 억울한 귀신의 말은 들은 체도 안하더이다. 혹여나 내 억울함 풀어줄 이인지 내 직접 가봐야겠습니다.

두아 혼이 뒤돌아 서 퇴장한 것처럼 한다. 두천장, 잠에서 깬다.

두천장 정말 이상하구나! 내가 막 눈을 붙였을 때 꿈에 단운이가 보

였다. 매일 꿈속에서 그리운 내 딸을 찾기는 하나 오늘은 마치 내 앞에 와 있는 것 같이 생생했으니 기분이 묘하다. 내 이 문서들을 다시 봐야겠다.

두아 혼이 등장해 등을 깜빡이게 한다.

이상도 하다. 문서를 보려는데 어째서 등이 깜빡거리지 장천이도 자니 내, 직접 심지를 돋워야겠다.

두아의 혼이 맨 밑의 문건을 슬쩍 맨 위로 올려 둔다.

다시 문서를 봐야겠다. 첫 번째는 범인 두아가 시아버지를 독살했다는 것이구나. 이 건은 처음에 보고서 밑으로 넣어두었는데 어째서 다시 위에 있지? 이미 종결된 것이니 다시 밑으로 넣고 다른 문건을 봐야겠다.

두아 혼이 다시 등을 깜빡이게 한다.

아니, 이 등이 또 깜빡이네. 다시 심지를 돋워야겠다.

두천장이 등을 다시 돋우는 사이.
두아는 맨 밑의 문건을 다시 슬쩍 맨 위로 올려둔다.

다시 문서를 보자. 첫 번째, 범인 두아가 시아버지를 독살하다. 허헛! 정말 이상하구나! 다시 이 문서를 제일 밑으로 놓고 다른 문건을 보자.

두아 혼이 또 등을 깜빡이게 한다.

다시 등을 돋우어 보자.

두아 혼, 다시 문건을 맨 위로 두다가 걸린다.

흥! 귀신이로구나! 이놈 귀신아, 나는 조정의 흠차대신으로 금패를 차고 순시하러 다니는 숙정염방사다. 네 말하고픈 것이 있다면 앞으로 나와 바른대로 말하고 그저 장난치려는 잡귀거든 썩 물러 가거라!

두아 혼 이전의 이들하고는 다른 이가 왔군요. 말을 해 볼 기회가 생겼으니 저 앞으로 나아가야겠지요.

두천장, 황급히 불을 켠다. 둘 제대로 맞닥뜨린다.
두아 혼, 아버지를 알아본다.

두아 혼 아버지? 얼굴이 퍽 늙으셨지만 딸인 내가 어찌 못 알아볼까. 저 분은 틀림없이 내 아버지시다. 내 그동안 무능하게도 딸을 버리고 간 아버지를 원망도 많이 했건만 이렇게 만나니 원망보다는 그리움이 앞서 화도 못 내겠네. 아버지! 어째 이리도 늙으셨어요. 머리 위에 눈이 내려 하얗고 얼굴 구석구석에 주름이 자리하셨어요. 그래두 살아계시니 다행이 아니겠습니까. 내 당장 달려가 아버지와 재회하고 억울한 전모를 낱낱이 말씀드리고 재심 해주실 것을 요청 드리고 싶습니다만 그렇다면 아버지는 염방사로가 아니라 제 아비로 임하시겠지요. 저를 억울한 피해자가 아니라 불쌍한 딸로만 여기실

까 두렵습니다. 이것은 제가 원하는 바가 아니니 일단은 숨겨야겠습니다. .

두천장 너는 누구냐? 어떤 귀신이길래 한 문건을 맨 위에 올려두며 장난을 치는 것이냐? 어찌하여 눈물을 줄줄 흘리는 것이냐?

두아 혼 나는 그 문건 속의 두아요.

두천장 두아라? 시아버지를 독살한 죄인이 아니냐! 죄인이 뭐 때문에 우느냐.

두아 혼 … 억울해서 그러오.

두천장 억울하다?

두아 혼 관가에 고하지 못하고 하늘에만 고하노니, 저의 억울함 참으려 해도 어찌 참겠소? 계집의 몸으로 꿈 좇으니 사랑하는 이 모두 잃고 그저 인간답게 살려다 도리어 형장에 끌려갔지요. 남은 인생 의리 지키고 정의롭게 살려다가 도리어 여생을 망쳤지요.

두천장 네가 이 마을에 3년간 가뭄이 들게 한 것이냐?

두아 혼 내 너무 억울하여 처형당하기 직전 두아가 진정으로 죄인이 아니라면 이 마을에 3년간 가뭄과 추위가 올 것이라 하늘에 서원했소. 내 목이 달려도 피 한 방울 바닥에 떨어지지 않고 깃대에 날아가 붙을 것이라고도 서원했으며 오뉴월이었으나 내 시신 위로 서설이 쌓일 것이라고도 울부짖었다오.

두천장 도대체 뭐가 그리 억울하여 그런 것들을 서원하였느냐?

두아 나는 시아버지를 독살하지 않았소. 그 이는 내 시아버지도 아니었으며 독살은 되려 그 아들인 장여아가 한 짓이오.

두천장 소상히 말해 보거라 소상히!

두아 혼, 두천장에게 전말을 소상히 이야기한다.

두천장 맙소사, 이게 다 사실이란 말이냐?

두아 혼 그렇소.

두천장 내 허나 어찌 귀신인 네 말만을 믿고 다시 판결을 내리겠느냐. 일단은 내일 관련자들을 다시 신문하여 명명백백히 옳고 그름을 가릴 것이다.

두아 혼 퇴장.

두천장 새벽이 밝았네. 장천아! 오늘은 일찌감치 개정하고 업무를 보자.

장천 등장.

두천장 3년 전의 두아의 시아버지 독살 건을 다시 조사할 것이다. 일단은 도올 태수를 들여보내고 장여아, 새노의, 채씨 부인 등 관련자들을 속히 호송하여 신문토록 하거라. 한시도 지체 말고 데려 오거라. 내가 부르면 한 명씩 방으로 들여보내고.

장천 예 염방사 나으리! 도올 태수 입시하시오!

도올 태수 입시. 장천 퇴장.

두천장 이곳 일대에 3년 동안 비가 오지 않은 것은 무슨 까닭이오?

도올 태수 가뭄 때문에 초주 백성들이 재앙을 겪는 것이지 소관 등의 죄가 아닙니다.

두천장 (노하며) 당신들은 죄가 없다? 저 산양현에서 시아버지를 독살한 죄인 두아가 처형당할 때 "만약 억울한 것이 있다면 3

년 동안 비가 안 내리고 풀 한포기 자라지 않게 할 것이다"
라고 서원했었다는데, 정말로 그런 일이 있었소?

도올 태수 기억이 잘…

두천장 3년 전 처형 당시를 소상히 고해보시오.

도올 태수 기억이 잘…

두천장 기억이 안 난다니 직접 집행하지 않았단 말이오?

도올 태수 그것이… 제 사령이… 대신…

두천장 그냥 판결도 아니고 처형을 사령에게 집행토록 했단 말이오? 3년 동안 마을에 가뭄이 들어 백성들의 곡소리가 담장을 넘는데도 이상하다 여기고 이 여인에게 제사 한 번 지낸 적이 없소?

도올 태수 기억이 잘……

두아 혼 등장한다.
도올 태수, 두아 혼을 보고는 두려움에 덜덜 떤다.

두천장 태수가 두아의 혼을 보고는 겁에 질려 덜덜 떠네. 필시 걸리는 것이 있음이다. 일단 나가서 법정 마당에서 대기하시오. 장천아! 다음 관련자 장여아를 대령하라!

장천 예에-

도올 태수 퇴장, 장여아 등장.
장여아는 아주 피폐한 몰골로 들어온다.

두전창 장여아.

장여아 예.

두천장 몰골이 말이 아니구나. 원래 그랬느냐?

장여아 원래는 풍채며 얼굴이 당당했습니다만 요 3년새에…

두천장 3년간 무슨 일이 있었느냐? 억울한 귀신이 날마다 꿈에 찾 아들어 못살게라도 군 듯한 얼굴이구나.

장여아 아, 아닙니다! 그저…

두천장 그저?

장여아 그저 아버지를 여읜 슬픔에 살이 빠졌습니다.

두천장 장여아, 채 노파가 너의 계모냐?

장여아 어머니를 어찌 거짓으로 사칭하겠습니까? 사실입니다.

두천장 네 아비를 독살한 독약은 문서에 그 약을 만든 자의 이름이 보이지 않는데 어디서 난 것이냐?

장여아 두아가 스스로 만든 것입니다.

두천장 필시 이 독약을 파는 약방이 있을 것이다. 두아는 어린 과부 인데 어디서 독약을 구했겠느냐? 장여아, 혹시 네가 만든 게 아니냐?

장여아 만약 소인이 만든 독약이라면 왜 다른 사람을 죽이지 않고 우리 아버지를 죽였겠습니까?

두아 혼이 등장한다.

두아 혼 장여아, 이 약을 네가 만들지 않았으면 누가 만들었단 말이 냐?

장여아 귀신이다, 귀신. 소금 뿌려라, 태상노군이여, 귀신은 물러가 라, 물러가라 썩.

두아 혼 이 쳐 죽일 놈 너는 본래 나를 핍박해 마누라 삼으려고 몰래 음모를 꾸미다 도리어 제 아비를 독살하고는 어찌 나한테 죄

를 뒤집어씌웠단 말이냐!

두아 혼이 장여아를 때리고 장여아는 피한다.

장여아 태상노군이시어, 귀신은 물러가라, 물러가라, 썩. 대인께서
는 귀신의 말을 믿으시옵니까? 소인은 억울합니다! 필시 이
독약을 파는 약방이 있을 것이라 하시는데 만약 독약을 판
사람이 있다면 데려와 소인과 대질시켜 주십시오. 그럼, 죽
어도 할 말이 없을 것입니다.

두아 혼 이 찢어 죽일 놈이! 아직도 뻔뻔하게 거짓을 말하는구나!

두천장 원혼은 매질을 멈추거라! 장여아도 방에서 나가 법원 당 앞
에 꿇어앉아 재심의 판결을 기다리라. 장천아, 다음 관련자
를 들여라!

장천 예에-

장여아, 아주 광기에 어려 퇴장, 새노의 입시.

장천 무릎을 꿇어라.

두천장 너는 이 마을 토박이인데 어찌 3년 전에 홀연히 사라져 숨어
있다가 끌려왔느냐. 네가 3년 전에 채 노파를 목 졸라 죽이
고 돈을 떼먹으려 했다는데 어찌된 일이냐?

새노의 소인이 채 노파의 돈을 떼먹으려던 일은 사실이었습니다만
마침 사내 둘이 나타나 구하는 바람에 그 노파는 죽지 않았
습니다.

두천장 그 두 사내의 이름이 무엇인지 알고 있느냐?

새노의 소인이 얼굴은 알아볼 수 있습니다만 당황했던 터라 이름까

지 물어보지 않았습니다.

두천장　　지금 당 아래에 있으니 가서 보고 오너라.

새노의가 내려가 꿇어 앉아있는 장여아의 얼굴을 본다.

새노의　　필시 그 독약 때문에 일이 생겼구나. 두 사내 중 한 얼굴이 제가 아는 얼굴입니다. 이실직고 하겠습니다.

새노의, 이실직고한다.

두천장　　너는 오로지 돈 떼어먹으려고 수작을 부리다 화를 부른 것이 구나. 확실한 목격자와 증언이 나왔으니 더 볼 것도 없음이야. 신문을 더 해볼 필요도 없겠다. 남은 관련자가 누구냐?

장천　　장여아가 계모라고 우기는 채가 비영이라는 할멈 하나 남았습니다.

두천장　　그 이는 방으로 따로 부를 것 없이 당으로 모두 모이게 하라.

장천　　예에―

두천장　　내 네가 진정으로 억울하였음을 알았다. 판결을 내릴 것이니 내려가자.

이윽고 모두 모인다.
장여아, 도올 태수, 새노의, 채노파가 꿇어앉아있고
장천, 포졸들이 서 있으며
두천장과 두아 혼도 합류한다.
두천장이 꿇어앉아 고개를 조아리고 있는 채 노파에게 묻는다.

두천장 당신이 채가 비영이요?

채 노파 예에 염방사 나으리.

두천장 당신은 육십이 넘었고 집에 돈도 꽤 있으면서 어째서 그 장 노인에게 시집가 이런 일을 만들었소?

채 노파 이 늙은이는 저 두 부자가 내 목숨을 구해주었기에 집에 거두어 잘 대접하며 지냈던 것입니다.

두천장 그렇다면 당신 며느리는 시아버지를 독살했다고 자백해서는 안 되었었군.

두아 혼 그날, 심문관이 우리 어머니를 매질하려 했지요. 저는 연로하신 어머니가 형을 못 견딜까 두려워 그만 시아버지를 독살했다고 인정하고 말았습니다. 저는 관리들이 재심할 줄만 알았지요, 어찌 억울하게 거리에서 참수시킨답니까?

두천장 판결한다. 장여아는 친아비를 살해하고 간악하게도 과부를 차지하려 한 죄, 능지처참이 마땅하니 저잣거리로 끌고 가 형구에 못 박아놓고 120번 난도질해 죽인다. 새노의는 돈을 떼먹고 백성을 목 졸라 죽이려고 했고 부당하게 독약을 제조해 인명을 살상하게 했으니 오지로 유배시켜 영원히 부역에 종사하게 하라.

도올 태수가 슬슬 도망가려 한다.

어딜 슬슬 도망가려느냐 이 놈! 네놈이 관리 된 자로 공명정대하게 판결하였더라면 어찌 이런 참혹한 일이 일어났겠느냐!

도올 태수 저는 죄가 없습니다. 염방사 나으리!

두천장 네놈의 죄목 목록이 가장 기니 잘 들어라! 신성한 재판장에

서 탐욕스런 일들을 자행했으니 재판모독의 죄. 부정하게 뇌물을 쌓으며 억울한 백성들을 만들어 냈으니 직무유기의 죄. 도적과 진배없으니 강도의 죄. 그 판결로 억울하게 죽은 이가 비단 이 며느리뿐만 아닐 것이니 하나 이상의 살인죄를 물어 처결한다. 전 재산을 몰수하고 손톱과 발톱을 모두 뽑으며 저잣거리로 끌고 가 형구에 못 박아 200번 난도질하여 죽인다. 난도질이 200번을 다 채우기 전에는 절대 숨이 끊어지지 못하게 할 것이다. 또한 지금 당장 모든 마을 이들을 사당에 모아 억울한 며느리 두아를 위해 수륙재를 올려 극락으로 보내줄 것이다. 수륙재가 끝나자마자 처형을 시작하라! 오늘 비로소 판결을 바로잡으니 비로소 나라 법이 백성의 억울함 없애줌이 드러났노라. 모두 끌고 나가거라!

포졸1,2 예에에에!

포졸1 이제야 좀.

포졸2 예에! 할 맛이 나는구만!

포졸1 그렇지?

포졸들이 죄인들을 끌고 나간다.

두아 혼 이제부터 세검금패 앞세우고 탐관오리 죄다 처단하며,
천자와 함께 근심하고, 만민을 위해 해악을 없애소서.
또한 귀신의 마지막 청이니 늙은 우리 어머니 좀 거두어 주십시오.

두천장 효부로다. 내 너의 청을 받아주마. 채씨는 가까이 오시오.

두천장 … 나를 처음 보오?

채 노파 늙은 몸이 눈이 흐릿해 잘 모르겠습니다요.

두천장 채 노파 아니시오? 초주에서 고리대금을 하던 채 노파 아닙니까?

채 노파 소인을 아시옵니까?

두천장 할머니 나 두천장입니다! 채 노인께 두 냥씩 꿔가던 두수재입니다! 그간 얼마나 찾았는데 여기 계셨소? 단운이를 며느리로 드리고 과거보러 떠났던 두… 채 노인의 며느리가 두아요? 단운이, 너 단운이냐?

두아 혼 예, 저 단운이에요. 아버지 외동딸 어려부터 젖동냥에 빚내가시며 염소젖 먹여 키우신 단운이에요. 인사 늦게 올려 송구해요. 절 받으셔요.

두아 혼, 절 올리려 하고 두천장 딸에게 뛰어가 끌어안으며 해우한다.

두천장 아이고 네가 어째 귀신이 되었느냐. 내 딸이 죽었단 말이냐, 응? 내 딸이 죽었어? 어느 자식이 부모를 앞서 간단 말이냐. 가슴이 천 갈래 만 갈래로 찢어지는구나. 아가야, 어째 먼저 갔니 우리 아가.

두아 혼 어찌 이리 늙으셨어요 예 아부지?

두천장 (흐느끼며) 아이고! 억울하게 죽은 내 딸, 가슴 아파 죽겠네! 이 어처구니 없는 사연으로 죽은 것이, 꽃다운 나이에 처형당한 여인이 내 딸이었구나- 내가 한을 풀어 준 여인이 내 딸이었어.

채 노파 두아니? 두아구나. 그간 나 미워서 발걸음 한 번 안했나 했더니 억울한 원귀 되어 예 묶여있느라 못 왔구나 아가.

두아 혼 불쌍한 우리 어머니 거두어 주세요. 귀신과 오래 있어봐야

산 사람에게 무엇이 좋겠어요. 어서 가세요 아버지.

두천장 내 딸 두고 어찌 간단 말이냐!

두아 혼 저는 이미 갔는 걸요. 못 올 길 걸어 산 사람 아닌 걸요. 재심
으로 한을 풀어주셨어요. 이리 만나 버림받았던 한도 풀어주
셨어요. 어서 가셔서 수륙재 올려주셔요. 건강하세요. 부디
오래오래 건강하셔서 나중에 늦게 뵈어요.

두아 혼이 절을 한다.
두천장과 두아는 마지막으로 포옹을 나누고
두천장이 채 노파를 부축하여 나간다

모두 퇴장하고 밖에서는 공명정대한 판결에 염방사의 이름을 연호
하는 소리.
두아를 위한 재를 올리는 음악소리가 들려온다. 두아 운다. 비가
온다.
가뭄 끝에 내리는 비에 마을 사람들이 연호한다.
기쁜 음악이 사그러들 때까지 두아 혼만이 한가운데에 처연히 앉
아있다.

두아 혼 꽃은 다시 피지만, 젊음은 다시 오지 않네.
부귀도 길게 누릴 것 없고, 편안한 게 신선.

막.

작가의 글 | 홍단비

　여기에 이름이 두 개인 한 필부가 있습니다. 이 여인은 어릴 적부터 뭣 좀 원하는 것 좀 해볼라치면 누군가를 잃었습니다. 책 좀 읽어보려 하니 아버지가 떠났고 계집이라 과거를 볼 수는 없어 책을 썼더니 사랑하는 남편은 매 맞아 죽고 뱃속의 아이도 죽음에게 빼앗기지요. 그리고 웬 불한당 같은 놈을 거절하자 그녀 자신이 억울하게 죽는 것입니다. 이 팍팍한 여인이 원귀가 되지 않았다면 그게 더 이상했을 테지요. 결론은 여차저차해서 한을 모두 풀고 악덕한 이들이 벌을 받자 마을 사람들은 만세를 외칩니다. 그런데 이 해피엔딩이 홍단비에게는 너무 허망하고 부질없이 느껴졌답니다.

　〈꽃은 다시 피지만 젊음은 다시 오지 않네. 부귀도 길게 누릴 것 없고 편안한 게 신선〉 나무의 꽃은 내년이면 또 다시 피겠지만 두아는 다시는 돌아오지 못할 것입니다. 억울한 판결은 고쳐졌지만 어떻게 그녀의 맘이 편해질 수 있을까요. 한 번 맺힌 한이 완전히 풀릴 수 있을까요? 그래서 저는 처연하게 무대 위에 혼자 앉아있을 두아를 생각하며 이렇게 이야기하고 싶은 것입니다.

'모두들 한 맺히지 말고 좀 삽시다! 한은 맺히게도 마시고, 못되게 굴어 남 한 맺히게도 하지 마시고, 하고 싶은 것 하고 먹고 싶은 것 먹으며 주위 사람들과 오순도순. 신선처럼 삽시다.'

소문	*자말은 고아다. jamal is orphan. 자말은 고아다. jamal is orphan.* 자말은 고아다! 어릴 때 어머니를 잃고, 얼마 전엔 홀로 남은 아버지마저 잃었다! 자말은 고아다! 어릴 때 어머니를 잃고, 얼마 전엔 홀로 남은 아버지마저 잃었다! 자말은 고아다!

잭과 조, 소문을 듣는다.

잭	아 아, 마이크 테스트. 자말 아스타나, 자말 아스타나! 공장 간부실로! 지금 당장 간부실로!

넬	자말은 공장 간부실로 천천히 걸어간다. 문 앞에서 노크하는 자말.

조	아, 들어와 자말.
잭	그래 들어와.

넬	자말은 문을 열고 간부실로 천천히 들어간다.

사이.

조	뭘 그렇게 서 있어 자말.
잭	그래 편하게 앉아.
조	자말 얼마 전에 아빠가 떠났다고?
잭	도망 간 거 아닐까?
조	너 같은 애들 많아. 우리 공장에.

잭	그럼, 그럼.
자말	아니요 아빠가 며칠만 머무르다 보면–
잭	그럼, 그럼. 근데 다 그래.
조	나도 너희 아빠가 금방 돌아오셨으면 좋겠다.
잭	보통 애들이 다 그렇지. 근데 다시 만날 수나 있을까.

사이.

소문 *만날 수 없어. 만나고 싶은데. 그런 슬픈 기분인 걸.*

사이.

잭	자말 근데 오늘 보니까, 누가 가르쳐 준 건지 폼이 영 아니던데.
조	그러게 자말, 일어나봐. 얼른 일어나 보라니까?
잭	잘 보고 따라해 자말.
조	넣고, 돌리고, 빼고.
잭	넣고, 돌리고, 빼고.
잭 · 조	넣고! 돌리고! 빼고! 넣고! 돌리고! 빼고
잭 · 조 · 자말	넣고! 돌리고! 빼고! 넣고! 돌리고! 빼고!

침묵.

넬	자말 지쳐 쓰러진다.

잭	고생 했어 자말.

#. Prologue

- Art Museum

Before the audience enters, there is a group of students painting in the gallery. Anna is amongst them.

Once the audience is all seated.

Curator Ladies and gentleman, boys and girls and anyone in-between. We'd like to thank you for visiting the opening of our gallery. To celebrate, a drawing contest supported by generous donators of this gallery is in progress. Can you see that passionate, young, full of life, dedicated promising painters of this generation? The winner of the contest will be awarded with an opportunity to show their work in this gallery. WOW. So, enjoy the paintings and painters of tomorrow. Thank you. Cher-Cher. Gracias. Merci beaucoup. 감사합니다.

Everyone except Anna complete their painting, hand it in

to the supervisor and leave. Anna tries really hard to finish her painting within the given time.

Supervisor	Time's up. Hand in your work.
Anna	Wait, there still five minutes left.

Supervisor checks the time.

Supervisor	You only have 5 minutes.
Anna	Okay.

Supervisor exits.

Anna struggles to finish the painting. She stares at her painting and ponders. Suddenly, in the painting behind her something moves. Nothing is there. As Anna turns again, a hat appears on the painting. Anna looks back again. Nothing is there. The hat appears in front of Anna. Anna chases the hat but it runs away from her. Anna chases it again. It runs away. Anna takes a deep breath and jumps onto the hat. It is captured. Anna, satisfied, attempts to try it herself. Suddenly it disappears. Anna keeps chasing it while it keeps escaping. Then, the hat steals Anna's sketchbook. She tries to get it back without success until a mysterious door appears and starts to shine. The hat appears over the door as if it is luring Anna.

She slowly approaches and opens it. Suddenly the world distorts, and Anna gets dragged.

#. Traveler's land.

- Traveler's Land

There are three gates named 'Return', 'Check-in',
'Check-out'. A guitar case is seen somewhere. Anna is
sprawled on the floor with her bum in the air. She lifts her
head and looks around.

Anna	Where am I?

The hat appears again in front of Anna. This time, not to
lose it again, she approaches to it cautiously. The hat
stays still. Anna picks it up and looks inside it. There is
nothing in it.

Anna	Where's my sketchbook?

Anna holds the hat up and shakes it. Nothing
happens. She puts the hat on her head. No reaction.
Anna takes the hat off, disappointed. Then, there is a
mysterious creature on Anna's head. Anna does not

realize it and throws the hat away. When she is about to look around again, she feels something weird on her head. Anna touches above her head, and as she catches something, she throws it away in surprise. The mysterious creature shrieks on the ground.

Anna What's that?

In attempts to stand up flickers its arms but falls again. Anna cautiously approaches.

Anna Sorry, I didn't mean to hurt you.

Anna helps it to stand up.

Hatty Tiiitiitii…
Anna Who are you?
Hatty Hatititi
Anna Hatty?
Hatty Hatiti.
Anna Do you know where my sketchbook is?
Hatty Hatiti?

The hat appears.

Anna Wait!

The hat with her sketchbook moves past the Check-out door and disappears.

Anna	Hey Stop!

She dashes to the Check-out gate but bounces back with a beep sound. She tries again, bounces again.

Anna	What? What the Fs wrong with this?

Another try.
Singer appears behind a guitar case.

Singer	What's that racket? Someone's trying to sleep in here.
Anna	Sorry, I didn't know you are here.
Singer	What's this? (sniffs) Smells like a traveler. So, the gate opened?
Anna	What? Excuse me, where am I?
Singer	Wrong question.
Anna	What?
Singer	It doesn't matter where you are, It's who you are that matters. Who are you?
Anna	Er… I am… Anna.
Singer	Anna. Good name.
Anna	Thank you.

Singer	Her name was Anna too. She had a beautiful voice. Can't hear it anymore, though.
Anna	Sorry for your loss.
Singer	Me too. She was a good chicken.
Anna	What? Chicken.
Singer	Yeah, she was yummy. Anywho, take care of your name. Never forget.
Anna	Obviously··· Well, do you know how-
Singer	Ohohoh! Is that Hatty? Next to you?
Anna	Oh is it Hatty?
Singer	Ohohoh, (to Hatty) Hattytititititi
Hatty	Hattitititititi Hatty
Singer	Hatititi, Haha
Anna	What did it say?
Singer	It says you are ugly.
Anna	Really?
Singer	Anywho, so··· you were saying?
Anna	Oh yeah! Do you know by any chance how to get through that Check-out gate?
Singer	Why do you want to get through the Gate?
Anna	I need to find my sketchbook.
Singer	Sketchbook?
Anna	Umm··· it's something very important to me. Some hat took it and went through that gate. And then I tried to get through but it just spits me back out.
Singer	It's better if you just give up.

Anna	I can't just give up. I need to find the sketchbook and hand it in.
Singer	The gate will be closed soon. I don't think you'll make it in time.
Anna	But I don't understand what gate will close and how much time do I have?
Singer	Just give up. You won't make it.
Anna	Are you going to tell me or not cause I'm not going to give up.

Beat.

Anna	What will happen if it closes?
Singer	You can't go back until the gate opens again.
Anna	When will it open again?
Singer	No one knows.

Beat.

Anna	Look, I've been working for this my whole life. I can't just give up like this, I haven't even tried yet. I need that sketchbook. And I'm not going to leave this place until I get it!

Beat.

Singer	Okay! Open your chicken ears and listen to me, coz I'm only going to say this once and only once… (Takes a breath) This is a land of travelers. The gate opens when there is a strong desire. The traveler does not choose the gate. The gate chooses the traveler. The check-out gate over there is not an entrance but an exit. Travelers can't just walk through it. You have to go through the Check-in gate and then go through another few doors until you get to the Check-out gate.
Anna	Okay, well that doesn't sound too hard.
Singer	It wasn't hard until something poisoned this land and made it hard for travelers to even get halfway. There's no guarantee that a stranger will be able to pass through each door. If you can't make it in time, the return gate will be closed.

A bell rings

Singer	Oh, there goes the first chime, the return gate closes when the fifth chime chimes. You have to be back before then. Seriously, don't bother, why choose the hard way when you can just go through the Return gate and buy a new sketchbook.
Anna	(Ignores) Where do I start?
Singer	Umm… First, go through the Check-in gate and look

	for the Visitor's Center. From there they will tell you how to get to the next door.
Anna	Got it. Thanks.
Singer	Anywho! May I sing for you?
Anna	Erm··· you know I'm in a rush, Next time.
Singer	This song will help you in your journey.
Anna	How?
Singer	You have to listen to it or you will regret it.
Anna	Okay.
Singer	I've haven't done this in a long time. This is a song for my old fella Anna the traveling chicken.

Singer takes a small instrument from a guitar case and plays.

⟨ ♫ Chickens are still Chickens⟩

Singer	Dog sounds
	bark bark
	whaf whaf
	mung

It all sounds different
but the dog still barks

And the chicken still cries

It's says
Cock-co-doddle-doo
And a Cock-co-doddle-doo
And a Cococockgwak

It all sounds different
But the chicken still cries

Mung mung
Bark bark
Whaf whaf
Mung

It all sounds different
But the dog still barks

It all sounds different
But the chicken still cries

Song ends.
Singer disappear.

Anna　　　··· What the··· (Beat) Okay, Check-in gate, Visitor's Center. Here we go.

Anna starts to go to the gate and Hatty follows

Anna	Are you following me?
Hatty	Hatiti.
Anna	Okay why not? Let's go together!

Anna goes in to the Check-in gate.

#. Visitor's Center

- Outside the Visitor's Center

Anna arrives from the Check-in gate. As Anna and Hatty enter, people start to gather around and welcome her with music, souvenirs, traditional clothes and pictures.

Citizens (All together) Alooha!!!

They dance around, celebrating Anna's arrival. Anna dances together. Dancing goes crazy.

Anna Wait! Stop it! I need to find the Visitor's Center?
Citizens Aloo? Aloo! (They show her the way)
Anna Ah, So kind of you! Thank you!
Citizens Aloo!

Anna enters the Visitor's Center. An officer is sitting at a desk.

Officer Good morning traveler.

Anna	Oh, hello. I'd like to go to the Check-out gate.
Officer	Is it your first time visiting this land?
Anna	Yes.
Officer	Okay, now let me start the registration process for the first time visitor. First, why did you come to this village? Any economic reason related?
Anna	Um, I came here to find my sketchbook back.
Officer	Sketchbook? Is it edible?
Anna	No.
Officer	Is it luminous?
Anna	No.
Officer	An inconsequential leisurely purpose. F! Next, do you have a job making something edible or luminous?
Anna	No, I'm just a student.
Officer	D! Wait. What's your major?
Anna	Fine Arts.
Officer	What's that? is it edible?
Anna	No.
Officer	Luminous?
Anna	Not really⋯ Though sometimes it-
Officer	F! Do you have anything edible or luminous?
Anna	No.
Officer	F! (Looking at Hatty) What's that?
Anna	It's Hatty. I've just met her.
Officer	Is it edible?

Anna	What? No!
Officer	Why are you carrying it. Useless. Anyway, F.F.F.F.F five Fs in total, which claims that you are in the Economic class. Now, before you depart, you should decide the transportation you're going to use through the journey. As our appreciation for your visitation we offer you travelers a free rental service of a variety of transportation.
Anna	Oh! That's so nice.
Officer	At the present moment, there is a car, bicycle, skateboard and etc.
Anna	Well, for the car-
Officer	The car is not offered for the Economic class.
Anna	Oh··· alright, I don't drive anyway. I was just going to get the bicycle-
Officer	The bicycle is not offered for the Economic class.
Anna	Ok. I'll get the board then.
Officer	The skateboard is not-
Anna	Ok, how about etc.?
Officer	Etc. Turtle, worm, snail, Oh or by BMW foot.
Anna	OK I'll take my BMW foot.
Officer	(Smiling) Yes, that's allowed for you Ecos. May I check your baggage?
Anna	(Takes out her cross bag) Only this.
Officer	(looks inside the bag) Nothing edible or luminous. (Holds it in front of her face) Oh, it is quite bigger than

your class standards.

The officer throws the bag away,

Anna What, excuse me. Give me my bag! I have things in
 there.

Officer hands her a small pouch-sized bag.

Officer Oh, don't worry Eco traveler, I already checked it.
 There's nothing valuable in it.

Anna But-

Officer So, what's your name?

Anna Anna. Hey-

Officer Since you're in the Economic class, you can only
 use one letter name. Then, we will have to cut your
 name to 'A'.

Anna What? But my name is Anna.

Officer Not anymore. Things go like this here. Now, here's
 your name tag, and I notify you that your name is
 unchangeable. So you should take a good care of
 this tag not to lose it. The door to the next village is
 out there, on your right.

Anna Wait!

Officer If you have any inconvenience, you may try to
 upgrade your class with more practical productive

and profitable social activities. I hope you a safe trip, or not. Then, Buena Travesia! Next!

Anna gets out from the office desk and meets the citizens again.

Anna Hey!

Citizens Economic class?

They come to Anna and take the costumes off, and disappear grumbling.

Anna What··· (looks at Hatty in silence)

Bell rings two times.

Anna Oh it's already the second bell? We need to hurry. Go.

Anna and Hatty enter the next door.

#. Jumping Village

- At the Park.

People are peacefully doing their things at the park. Beep-beep-ding-- sounds and they jump altogether.

Anna appears. Anna goes to a Citizen.

Anna	Excuse me. How can I go to the door to the next village?
Citizen1	Why do you want to go? There's no village better than here.
Anna	No, there is a place I must go.
Citizen1	I don't know because I have no idea about other villages.

Beep-beep-ding--- Everyone jumps. Anna is confused.

Citizen2	(Screams) Aaaaaaaaakk! She didn't jump!
Citizen3	Call the police!

A Citizen leaves to call the police.

Anna	What's wrong?
Citizen3	Go away!

People are cautious of Anna.

Anna	What are you guys doing?
Citizen4	Shut up and go away!

A whistle from somewhere. Citizen1 enters with a policeman.

Citizen1	Over there. It's that one.

Policeman approaches to Anna while whistling.

Policeman	Hey, you!
Anna	Yes?
Policeman	Is it true that you weren't jumping?
Anna	Jump? What?

Beep-beep-ding--- Everyone jumps, except Anna.
People stir.

Policeman	What?

Policeman approaches to Anna and grabs her. Citizens applaud.

Anna	Wait! Wait! What are you doing?
Policeman	I arrest you since you disobeyed rule no.3 of this town. Anything you say will be held against you.
Anna	Hey! Why are you doing this?
Policeman	Shut up and follow me!

Hatty tries to intervene.

Policeman	What is this, shoo!

Beep-beep-ding--- jump.

Policeman	You didn't jump again! Let's go!

Anna is arrested. Hatty is all alone, she gets back up and follows Anna.
Beep-beep-ding--- people jump.

- Interrogation room.

Anna and Toby are in the interrogation room. Toby is growling.
Beat.

Anna	Hey.
Toby	Rouf! Urrrrrrrrrrr.
Anna	Okay··· sorry.

Chief enters.

Chief	Okay good··· So your name is 'A' right?
Anna	How do you know?
Chief	So 'A', we caught you at the crime scene, during day light, in front of the public. What can you tell us about it?
Anna	What crime? I don't know.
Toby	Rouf!
Chief	Sit! (Toby sits) Good boy! Okay. I'll make it simple for you. Who is behind all this?
Anna	What? I don't know. I was just on my way going to the next door.

Beep-beep-ding---- everyone jumps except Anna.

Toby	Rouf! Rouf!
Chief	Sit! I said Sit! (Toby sits) Good boy. Bring it in! (Stares at Anna)

Policeman enters with Hatty who is tied with a rope.

Anna	Hatty!

Policeman brings Hatty to Toby. Toby gets excited.

Chief	Hey see this? Toby has not eaten anything the whole day. He is very hungry now and he eats everything very well.

Policeman hands Hatty on to Toby. Toby gets excited.

Anna	Stop it!
Chief	(To Toby) Whoa Whoa⋯ stay! Good boy. (to Anna) Hey, I am going to ask again for the last time. Why didn't you jump?
Anna	I can't tell you anything, because I don't know what you're talking about.
Chief	Why didn't you jump?
Anna	Why jump??!!!!

Policeman hands Hatty on to Toby.

Anna	Look, I really don't know anything about this place. I am just a traveler. So just let me go. I need to go to the next village.

Policeman receives a radio message.

Policeman	Copy that. Sir, she is identified as an Economic class traveler.
Chief	Did they check her belongings?
Policeman	Yes sir, nothing suspicious.
Anna	See, I told you!
Chief	Bring it.

Policeman takes the pouch from Door Man and hands it on to Toby. Toby sniffs and nods.

Chief	Hmm… Okay. I'll believe you. But still, the fact that you disturbed the public order cannot be dismissed. Travelers are not an exception. Not jumping at the right time will cause chaos to this town.
Anna	You keep telling me to jump, but I really have no idea what the heck you are talking about. Why do you have to jump?
Chief	Why do you have to jump??? Because it is the law of this village. It is our tradition and order.
Anna	What kind of law is that?
Chief	Tradition, order, our history. Culture, pride, a prestigious and prosperous way of living. (Solemnly) You all, close your eyes, and imagine the world where nobody is jumping… What can you see?
Policeman	(eyes closed, like repelling something with arms) No. Go away! No!

Chief	Shhh··· relax. Yes, it's horrible. The whole village will be destroyed, see? I don't care where you came from and what you did there. You know, "When you are in Rome, do as the Romans do." Now you are in this village and you must jump. Or you will be sentenced to a jumping punishment for 5 years and expelled. Understand?

Beat.

Anna	Okay. I'll jump. If I jump will you let me go?
Chief	Now we are getting somewhere. If you jump in the right way, then you will be released.
Anna	Okay. I'll jump.

Policeman Demonstrates
Anna jumps.

Anna	Done?
Toby	Rouf!
Chief	You can't jump whenever you want to, you have to jump at the right time!

Beep-Beep-Ding. Anna is little bit late.

Anna	Done?

Toby	Wrong.
Chief	No, you were late. And now, since you violated five times, you have to do frog jump.
Anna	What's that?
Chief	Demonstrate!
Policeman	Yes sir! Frog jump!

Policeman Demonstrates.

Chief	Do it.

Anna Jumps

Toby	Wrong.
Anna	What's wrong?

A signal music goes.

Chief	Ah··· now It's Happy hour. Everyone's ready?

Everyone is getting ready for the Happy hour.

Chief	Don't worry be happy.

Everyone smiles. Anna is confused.

Chief	(To Anna) Be happy! Smile!

Happy hour ends.

Chief	Whoo··· It was happy.
Anna	What the···?
Chief	There is "Happy hour" five times a day which is my favorite.
Anna	What? That's so lame.
Chief	Hey again, Tradition! Happy together, sad together. Because we villagers are one. Order and tradition! Anyway, back to the Jump. Demonstrate!
Policeman	Yes sir! Frog jump!

He jumps.

Chief	Copy him.

Anna jumps.

Toby	Rouf!
Anna	What?
Chief	Both feet have to touch the floor at the same time. Demonstrate!
Policeman	Frog jump!

Policeman demonstrates frog jump.

Chief Do it.

Anna jumps.

Toby Wrong.

Anna What's wrong???

Chief You didn't smile. You have to be as joyous as a frog. Demonstrate!

Policeman Frog jump!

He Jumps.

Chief Do it.

Anna Jumps.

Toby Wrong!

Anna What is wrong now???

Another signal music goes.

Chief Oh, now it's wee time.

Anna Time for what?

Chief It's wee time. We go to the toilet and wee together.

Anna	Ah··· perfect. I haven' t gone to the toilet all day.
Chief	You are not allowed.
Anna	Why not?
Chief	Eco and Super Eco class can only go to the toilet twice a day. Only the higher classes can do wee time right now. Store it well and release it in your time.
Anna	Huh?
Chief	(To Policeman) I am going to the toilet, so train her well.
Policeman	Yes, sir!
Chief	Let' s go and wee Toby.
Toby	Rouf!

Chief and Toby leaves. Anna and the Policeman are left alone.

Policeman	Okay, look carefully and follow.

He jumps.

Policeman	See that? Feet at the same time, arms wide open, bright expression. Like this.

He Jumps.

Policeman	See? Do it.

Anna	Wait. I didn't get that.
Policeman	You idiot. Like this.

He Jumps.

Anna	What angle is the arm?
Policeman	Like this!

He Jumps.

Anna	Ahh⋯ One more time?
Policeman	Idiot! Like this!

He jumps.

Anna	But you didn't smile.
Policeman	Didn't I?
Anna	No. Try again.
Policeman	Okay.

He Jumps.

Anna	It was not bad.
Policeman	Thank you.

Beat.

The chief enters.

Chief	Have you trained her well?
Policeman	Yes sir!
Chief	Okay, let me see.

Beep-Beep-Ding, everyone Jumps.

Chief	Not bad. It seems you got ready. The judge will come soon. If you jump in the right way in front of him, you will be released. If you don't, you have no chance. Focus.
Anna	Okay···
Chief	All attention! The judge is coming!

Judge enters. A girl comes together staggering tied with a rope linked to the Judge.

Chief	Salute to the Judge!
All	Jum-Ping!
Judge	Jumping.
Chief	Attention!

Beep-beep-ding! Everyone jumps but Judge. The girl jumps twice. She falls down after jumping.

Anna	Hey! You okay?
Chief	Quiet!
Anna	What are you doing? Can't you see that poor girl?
Chief	Shut up! You lower class can't complain directly to the Judge. If you have a question, do it to him first (Policeman) according to the class order.

From now the question goes from Anna, Policeman, Chief, to Judge in order. And the answer is on the other way round.

Anna	Okay, why did you tie that little girl like that?
Policeman	Why did you tie that little girl like that?
Chief	Why did you tie that little girl like that?
Judge	Cause she is my jump slave.
Chief	Cause she is his jump slave.
Policeman	Cause she is his jump slave.
Anna	Jump slave?
Policeman	Jump slave?
Chief	Jump slave?
Judge	Jump slaves are for very important people like me who have no time to waste on jumping. They jump instead twice. One for them and one for me.
Chief	As he said.
Policeman	As he said.
Anna	What? That's horrible. Are you insane?

Policeman	Are you insane?
Chief	Are you insane?
Judge	What did you say?!
Chief	What did you say?!
Policeman	What did you say?!

Beep-beep-ding! Everyone jumps but Judge. The girl jumps twice. She falls down and is not able to stand up. She moans and coughs.

Anna	Hey! Can't you see her moaning on the floor?
Policeman	Can't you see her?
Chief	Can't you see her?
Judge	So what?
Chief	So what?
Policeman	So what?

The girl coughs.

Anna	(To the girl) Hey, you okay?
Judge	Shut up!
Chief	Shut up!
Policeman	Shut up!

A signal music goes.

Judge	Oh, now it's Happy hour. Don't worry and be happy altogether.
Anna	What?
Judge	Smile! Be happy!
All	Smile! Be happy!
Anna	You guys are crazy.
Judge	Smile!
Chief	Be happy!
Policeman	Altogether!
Judge	Tradition!
Chief	Order!
Policeman	We are all one!
Anna	You guys are all crazy!
All	Be happy smile! Smile!

Anna carefully moves and notices that they don't stop her because of Happy Time.

Judge	Don't worry. Be happy!
All	Be happy! Smile!

Anna approaches to the girl and releases her.

Anna	(To the girl) Let's get out of here. Hatty come on!
Judge	Be happy! Smile!
All	Smile!

Anna runs away with the girl and Hatty.

Happy hour ends.

Judge	Whoo··· It was happy.
Chief	Happy indeed.
Policeman	Oh, she ran away! What can I do sir?
Chief	Oh, she ran away! What can I do sir?
Judge	What? Go and get her!
Chief	Go and get her!
Policeman	Go and get her!

Beep Beep Ding! Policeman tries to jump but misses his foot and falls down.

Judge	Jump properly!
Chief	Jump properly!
Policeman	Sorry, sir!
Chief	Sorry, sir!
Judge	Jump again!
Chief	Jump again!
Policeman	Jump again!

He Jumps, falls down and struggles to stand up.

Judge	Stand up!
Chief	Stand up!

Judge	Go and get her!
Chief	Go and get her!
Judge	You Idiot!
Chief	(to Policeman) You Idiot!
Judge	You Idiot!
Chief	(to judge) You Idiot!
Judge	You Idiot!
Chief	(to Policeman) You Idiot!

A signal music goes.

Judge	Oh, it's wee time. Let's go and wee together.
Chief	Yes sir.

Black out.

#. The Riverside.

Anna and Hatty enters. They are panting.

Anna We should be safe here right?

Hatty staggers.

Anna Are you okay? I'm sorry Hatty. You did well! Such a crazy village!

Hatty (Angrily) Hatiti!

Anna Do you think that girl is alright?

Hatty (Worryingly) Hatiti.

Anna Well she was the one who wanted to stay. Even though it's crazy she must still think it's home.

Anna looks around

Anna I need to find the next door.

Singer appears from the river. Scaring Anna.

Singer	Who are you?
Anna	We met at the gate before.
Singer	What's your name?
Anna	Me? (tries to remember) I··· am··· 'A'.
Singer	'A'? That's not a good name.
Anna	Sorry.
Singer	Anywho, you said something about the door?
Anna	Yeah, I need to get to the next door, but I am lost.
Singer	Wrong answer. The door is just a door, the journey towards it, is the core.
Anna	You're saying weird things again.

Bell chimes three times.

Anna	It's already the third bell.
Singer	It's not too late to go back to the return gate.
Anna	No, I can't give up like this.
Singer	Yes you can.
Anna	No, I can't.
Singer	You can.
Anna	Can't!
Singer	Can.
Anna	Can't!
Singer	Can't.
Anna	Can! What, no I can't!

Beat.

Singer	May I sing for you?
Anna	What? No!
Singer	Okay, if you can get passed the flower village, you will be able to get through the Check-out gate straight away. But you are not a flower and you look like a chicken. I don't know if you will be able to get in.
Anna	Then what can I do?
Singer	Just give up… Unless, you become 'Miss flower' which is very unlikely. You know, you look like a-
Anna	Yes I know like a chicken! What is Miss flower?

Singer tosses a necklace to Anna.

Anna	What's this? (smells) Oh, it stinks.
Singer	Just hold on to it. It will help you.
Anna	What?
Singer	And never let anyone take it away from you. Never. So, may I sing for you?
Anna	Tell me. What is it?
Singer	Okay, I will sing for you.
Anna	Urgggg…

Singer starts to sing.

〈 ♫ Yummy Song〉

Singer Yummy potatoes

Yummy tomatoes

It might be ugly and bum-py-ee-ee

But they' re still yummy

Chickens are yummy

They' re so yummy for my tummy

Yummy for my tummy

Yummy for my tummy

Yummy for my tummy

Oh oh oh oh

Yummy for my tummy

Yummy for my tummy

So yummy for my tummy

It might be ugly and bum-py-ee-ee

But they' re still yummy

Chickens are yummy

They' re so yummy for my tummy

Yummy for my tummy

Yummy for my tummy

So yummy for my tummy

Yum Yum Yum Yum Yum Yum
Yum Yum
Yum Yum Yum Yum Yum Yum
Yum Yum

Singer crosses the river and disappears.

Beat. Anna thinks.

Anna What should I do Hatty?

Hatty moves first.
Anna follows Hatty.

Anna Hatty! where are you going?

#. Flower Village.

Ganji is asking for the passing-by models to be his model,
but they ignore him. He starts to ask to the audience.

Ganji I need a model. I need a model. (To the audience) Can
you be my model? (To another person) Can you···
never mind. Can you be my model?

Anna and Hatty enter.

Anna Excuse me, I'm looking for a door···

Ganji (Disgusted) Human! Go away!

Anna Sorry, but I really need to find a door.

Ganji I said go away. I'm busy now. (To the audience) Do
you want to be Ms. Flower?

Anna Ms. Flower! Hey, what's Ms. Flower?

Ganji Stem: ZERO. Petals: ZERO. Sexiness: ZERO. There's
no point trying. Shoo!

Anna No, but what is Ms. Flower!

Ganji What is Ms. Flower? Are you kidding me? It's every
flower's dream. Tonight there's going to be the best

	show of the century. Only the best flowers can make it. It has nothing to do with you.
Anna	Hey, I think I could! Maybe I could try. (Holds Ganji's arm)
Ganji	Oh, get lost! (Tries to release himself from her and ends smelling her armpit)
Ganji	I have never smelt something like this before! Usually humans stink, but you smell amazing.
Anna	What are you doing! Hey, wait! (Gives her something and smells her armpit again)
Ganji	Something sour and fishy! Move your head. Look at that!
Anna	What?
Ganji	Nice. Oh! (Drops something) Can you pick it up for me? Great.
Anna	Hey, you dropped your···
Ganji	Ms. Flower! Let's go!
Anna	But, I'm not a flower!
Ganji	Good point. Originally, only flowers can join the Ms. Flower contest. But, it doesn't matter. Now, you have a special smell and I can handle the rest, because I'm the best stylist!
Anna	If you are "the best stylist". Then, where are your models?
Ganji	A thorny flower betrayed me and stole my models. Yes, I'm just a loser···

Anna	Sorry, I didn't mean that. I'm sorry.
Ganji	Then, will you be my model? (Smells her again)
Anna	Seriously! Wait!··· If I become Miss Flower I can find the door right?
Ganji	If you become a Ms. Flower, every door opens for you. So are you with me?
Anna	Are you sure I can win?
Ganji	Don't worry! I'm the best stylist. We can make it together.
Anna	···
Ganji	Deal?
Anna	Deal!
Ganji	Today is the day. I will be famous again. My time will come. I'll rise once again. Hey sisters, come on! (Claps)
Assistants	Coming.

Assistants enter.

Ganji starts to sing.

⟨ ♬ Stylist's Song⟩

Ganji	Fierce, Gorgeous, Luxurious
	Make those armpit smell so fresh

Beauty means popularity money

You can have everything you want
you want a door, you'll get a door

Ugly is a sin, only beauty must remain
Ugly is a sin, only beauty must remain

Fierce, Gorgeous, Luxurious
Tie her down and tighten that stem

No friends? why? cuz you're ugly
No job? why? cuz you're ugly
Why Study? Why work?
You can have everything with beauty

Fierce, Gorgeous, Luxurious
Fierce, Gorgeous, Luxurious
let those petals gleam and shine
With a touch of my hand
you'll be best of this land

Anna enters with a changed costume for the contest.

A magical change that you must go through
Embrace the new and improved you
Today is the day
I'll rise once again

Fierce, Gorgeous, Luxurious

Anna Hit it!···

- Contests hall

The Contest starts. Ganji' s team enters first, followed by Peggy' s Team.
MC Enters.

MC Flowers and pollinators! Welcome to the annual Miss Flower Beauty Contest! This year is a very special year as it is our 100th anniversary, and to commemorate that, we have invited the most prestigious flower of our land. Introducing the legend, the queen of queens, our Miss Flower for 5 consecutive years, Miss Coco!!

Miss Coco enters followed by models.

MC Before we see who will take the golden crown tonight, we will be back in 5 short minutes.

MC leaves. The two stylist try to approach the Judge.

Ganji / Peggy Ms. Coco~

Judge leaves before they even reach her.

Peggy (To himself) Oh, she just left now··· what a snail (To Ganji) Oh, look who it is? Are you still alive?

Ganji Don't you forget I was your teacher!

Peggy So what? You're just a loser.

Models Ms. Victoria! We're ready.

Ganji Victoria? Ah~ Peggy! I was wondering who they were looking for.

Peggy Sissy! Call me Victoria. Are you crazy?

Ganji Sorry! Peggy!!!

Peggy Oh, Stephanie, say hello to your previous stylist.

Stephanie Hello.

Ganji Long time no see. You look chubby. Take care of your models, especially If you take them from others.

Peggy Teacher, past is past. Overcome it. (Looking at Anna) She is···

Ganji She's my model!

Peggy Oh, I thought she was your maid! Look at that rubbish she's wearing!

Peggy's models laugh.

Stephanie (To Anna) Hey, I like your necklace. Looks rubbish, just like you.

Ganji	You sticky slimy snail!

Peggy and Ganji approach to each other as if they are going to fight.
The MC enters back.

MC	3,2,1
	Ganji and Rival make a friendly pose together

MC	We are back and ready to start with our first round: Scent. Only the ones with the attractive fragrance would survive! Let's meet our contestants···

Models start walking.

MC	Contestant no.1 Grace. Oh! She is as cute as a button! Contestant no.2 we have Samantha! Look at that long and sturdy stem! Next we have contestant no.3, Stephanie! Stephanie has been gaining popularity with her glamorous body lately and it looks like she has a big chance of winning the crown tonight! And our fourth contestant, 'A'! 'A' is a new face this year. I wonder what she'll have up her sleeve···

Anna lifts her armpits and the scent is spread all around.

Everyone gets amazed at once.

MC Oh! What is this rich fragrance? Is this even from a flower??

Stephanie looks at Anna suspiciously.

MC Now let's see who will be eliminated from this round. Miss Coco?

Drum rolls.
Judge clicks the button. Spotlight on Grace gets off.

MC And Miss Grace is down! What an unexpected result! May our contestants please get ready for our next round and we will be back after a short break.

Peggy (Glares) Sissy! I went easy on you!

Ganji Oh~ thank you. Pe-ggy.

Peggy It's Victoria!

MC For our second round, we have the challenge of flexibility and durability of the stem! As you can see we are only left with the healthiest and the most glamorous flowers. Now let's call upon our ropers for tonight, Tony and Moly!

Tony and moly set up the rope.

MC	And now our contestants. We have Samantha! Stephanie! And 'A'!
	Models come out again and do the limbos. As Anna stands beside her, Stephanie stares at her again.
MC	Contestants get to your positions. Are you ready for this? Okay now: Ready. Get set. Flex!! 'A' goes first with a very graceful start. Will she get through?? Yes!! And she is through!
	Now Stephanie, Stephanie looks like she's not gonna bow down to the newcomer and yes! That was very beautifully done!
	And next Samantha! Will she be able to bend her long stem and pass without⋯ oh she touched the rope! That's out! And Samantha is eliminated!
	Now we are left with 2 remaining models. Who will be our new queen? We will be back for the finale in a few moments! Do not leave your seats!
Ganji	You are so kind Pe-ggy.
Peggy	Old underwear. Let's see next time.
MC	Now, we are only one step away from crowning our new queen. Who will prove to be worthy of being

the most beautiful flower of our land?? Our last and final round will test the beaming beauty and outstanding talent of our two contestants. I am very excited to see what our two flowers have up their sleeves. Without further ado, let's meet our last two surviving contestants, Stephanie and 'A'.

The final round starts.

MC Both contestants look very fired up. Who will attack first? And of course Stephanie! That one rooted stem spin is beautiful! Oh and 'A' does a more complex version of that! Stephanie attacks again with a very elegant double stem spin⋯ 'A' too!! This is amazing I've never seen two contesters and there it is! The split stem!! What a classic! And 'A' does it too! There's nothing these two can't do!! So what will their final move be??? Is this what I think it is??? The half U stem!! Amazing! Not many flowers have stems that flexible! 'A' is not giving up! She's gonna retaliate with the same move!!! Oh⋯ (gasp) Coco stands up and claps.

MC Unbelievable I have never seen a flower bend like that!! It's the first time in history! Now is our most awaited moment of the night. Who do you think will

walk away with the golden crown and the pride that goes with it??? Flowers and pollinators, our new Miss Flower is⋯

Drum rolls

MC Our new Miss Flower is⋯ (beat) So who do you think it is??? Miss Coco! Please reveal the winner! And our new queen is⋯ A!!!!

Ganji team runs to 'A' in excitement.

MC Now let's invite our queen who reigned for 5 years, to pass on the crown to our new queen. Miss Coco.

Coco brings the crown and the Golden Flower and gives it to Anna.

MC Congratulations! Our new queen shall become a huge inspiration for all the young flowers out there. One of you may be our next queen. Or not. But anyway, isn't our new queen radiating with beauty?

Ganji's team parade around as a ceremony. After it, Stephanie comes to Anna with a pretentious smile and congratulates Anna.

Stephanie	Congratulations A! I knew you would make it. You're Ms. Flower now.
Anna	Oh, thank you. You did so great, too.
Stephanie	Oh, I love your necklace. Can you show it to me?
Anna	Yes, sure why not? (Takes her necklace out)

As soon as Stephanie takes the necklace, she pinches her nose again, frowning.

Stephanie	Oh, I knew it. This is why you smelled so great! Mrs. Coco, she faked her scent!
Model2	Wait, what's this smell?
Model3	Human! She smells like a human!

Everyone pinches her nose and frowns at Anna.

Stephanie	(Takes a clothes from Anna) She is a human!! She's not a flower!
Anna	No wait··· I didn't···

Everyone gasps and starts to insult her. Ganji, surprised, takes the necklace from Stephanie and smells it.

MC	She's a human. How dare a human pretend to be a flower?! This is a total disrespect to the Flower land. And our new queen is··· Stephanie!

	Mrs. Coco appears and everyone becomes quite. She takes the crown and prize from Anna. She gives them to Stephanie and leaves without a word.
MC	Erm··· okay, have good night everyone! (Runs after Coco) Miss Coco!
	MC exits quickly too.
Peggy	Well, Well··· What a news!!! I can't believe you could be able to do something like that Teacher.
Stephanie	How dare you! You really stink.
	Peggy's team starts to insult Ganji and Anna.
Peggy	Liar! Liar!
Ganji	No, it wasn't me! (pointing Anna) She lied to me!
Anna	What? It was you···
	Everyone starts to leave the place but Ganji and Anna. They remain alone.
Anna	Why are you lying! It was your suggestion!
Ganji	Anyway you faked me your scent! And ruined everything.
Anna	Hey, I'm sorry but I didn't mean it··· And, you

	promised me to help me find the door! Tell me where the door is.
Ganji	The door! There is no single door open for you.
Anna	What?
Ganji	There's no door for you anymore. You stinky rubbish pest!
Anna	Hey! I'm sorry, but I really didn't know it···

Ganji tries to slap Anna. As Hatty blocks Anna, Hatty got slapped instead.

| Hatty | Hatiti!! |
| Ganji | You don't dare to appear here again. |

Ganji exits.

| Anna | Hatty! |
| Hatty | Hattihatti··· |

Hatty falls down.
Anna cautiously hugs Hatty and exits.

#. The Shadow forest

Bell rings four times.

Anna has been walking around for quite long time through the shadow forest. Hatty is very sick.

Hatty cries and trembles.

Anna Oh no! Hatty! Please, just wait a little bit more!

The trees around Anna start to move slightly.

Anna Please somebody help!

The trees wake up.

Anna Help!

The trees move, surround Anna and stares at her curiously. She gets frightened. Hatty cries in pain. Tree leader awakes. The rest of the Trees goes behind the

Tree leader. Tree speaks in their own language.

Everyone %(^ *&, %(^ *&, ^ $ @ ^ $)%(&(*% $ (* (Master, Master··· over there, over there)

They point towards Anna

Leader *^ #)) # @ ! (Wait!) (He checks) $ & (*# %*&(# @) $ # %*(# $ # ($ % & ^ % & ^ %*& # , (Calm down. Oh there is just another person)

Everyone # &,@)*& $ % ^ &! (Ah, person!)

Leader approaches to Anna. Anna seems afraid and unsecure. Leader shows her the scarf and Anna takes it back.

Leader $ (%*# &% @) % & $?@) ($ # % # $ & ^ % ^*& ^ %? (Are you ok? Are you lost?)

Anna I can't understand, but please could you help me? Which way is the exit? Please show me the way!

Everyone # &,% $ & (^ (What, what?)

Anna makes gestures [Which is the way out? Please show me the way out!]

Tree1 # &,% $ & (^ (Ah, play)

Everyone	# *& $ ^ % $ & (^ (Let's play)

They start to play hide and seek

Anna	No, No··· what are you doing? Please! I need to get out of here. Hatty is very sick! Can you help me? (Points Hatty)
Everyone	# % & * ^ , # % & * ^ ? (What? What?)
Tree2	^) # % & ^ * # $ @) $ @ (# % & * # % $ (# # ^ (Oh it needs to sleep)
Everyone	^) # , & * # % $ (# # ^ ! (Oh, sleep!)

Trees start to lie down on the floor.

Anna	Oh, no. Please, she's sick! She needs some medicine maybe but I don't know what to do.
Trees	# % * & # ^ $ @) # @ * & # % *? (What is it saying?)
Tree3	% & * $ ^ % # (& ^ $ @ $ # $ % ^ (I think the baby is hungry)
Trees	^) # , % & ^ * # # $ @) $ @ (# %) # (%* ^ & (Oh, it needs some food)
Anna	Ah, can you help her? Do you know how to help her?

Trees start to approach and attempts to take Hatty.
Hatty cries in pain and fear. Anna gets anxious.

Anna	What are you doing?? Stop! Go away!!! You are going to hurt her!!

Suddenly the trees fall silent and scatter away.

Anna	What? What. Where are you going? Help!!

Trees freeze. Only the echo remains.

Anna	Hatty are you okay? Hatty?

Hatty groans and trembles

Anna	Hatty? I'm sorry. I don't know what to do. Hatty. It's all my fault, I'm sorry.

Hatty stops moving.

Anna	Hatty Hatty, wake up Hatty. wake up.

Anna tries to save Hatty.

Hatty's soul leaves the body.

Anna	Hatty…! Hatty…!

Beat.

Bell chimes five times.

Long pause.

Anna is sobbing in the darkness.

Sound of thunder.

Whispering voices from the forest are heard. The voices are getting louder and harasses Anna.

Voices So disappointing
You killed it.
You failed again
You ran away.
You spoiled everything.

Anna Stop!

Sound of Thunder. A dark silhouette appears from the darkness.

Figure Hey.

Anna …

Figure Why are u crying there?

Anna	···
Figure	What's that?
Anna	Hatty.
Figure	What happened?
Anna	She is dead.
Figure	Who did it?
Anna	Me. It's all my fault.
Figure	Yes. It's your fault. You killed her.
Anna	···
Figure	What's your name?
Anna	···
Figure	Where are you from?
Anna	I don't remember.
Figure	What were you looking for?
Anna	I don't know. Everything's gone.
Figure	What do you want then?
Anna	I wanna go home.
Figure	You want to go home?
Anna	Yes. I wanna go home.
Figure	Give me your hand.

Anna gives her hand. The figure is getting bigger.

Figure	Say 'you'll give up' then I'll help you go home.
Figure	So, say it.
Anna	I want to give···

A voice (Singer) is heard from somewhere.

Voice	Hey, what's your name?
Anna	Who is it?
Figure	It's nothing
Anna	I hear something
Figure	Don't listen.
Voice	WHAT IS YOUR NAME?
Anna	I… I am 'A'
Figure	Don't listen!
Voice	No. You are not 'A' there is a missing part. Think about it.
Anna	I don't know.
Voice	A dog is still a dog and a chicken is still a chicken.
Anna	Chicken?
Voice	The travelling chicken. What's your name?
Figure	Don't listen to it. Just say 'give up.'
Anna	I'm… I'm…
Figure	Say you'll give up. Say it!
Voice	Think. Think.
Anna	My name is…
Figure	Say it!
Anna	My name is…
Figure	Say it!
Anna	Anna.

With a shining light everything freezes and the hat from the gallery appears approaching to Anna until it lays over her head. Black out.

#. Hatman.

- Forest

Sound of an instrument heard. Anna is lying and Singer is singing besides her.

Anna wakes up.

Singer You're awake.

Anna What happened?

Anna looks around.

Singer Don't worry. It's safe here. This is the only unpoisoned place.

Beat

Singer You snored like a chicken.

Anna Really? Sorry.

Singer Anywho, did you find it?

Anna	Find what?
Singer	Your Sketchbook.
Anna	Oh··· my Sketchbook. I couldn't find it. I couldn't find the next door, and I lost Hatty.
Singer	Hatty became too weak.
Anna	Sorry, It's all my fault. I killed her.
Singer	So, you are giving up?
Anna	···
Singer	Hatty doesn't die. Hatty feeds on the confidence of its partner. Your light faded, so it became weak. But it can recover if it meets its nest.
Anna	Nest?
Singer	You will understand soon. Now open your chicken ears once again, there is something you have to know.

The singer does some gestures and the wall glows. The story of creation of the land appears.

Singer	Once upon a time, the land of travelers was created, where travelers with a strong desire would embark on a journey to reach their goal.

The hand created two keepers to maintain the balance of the land. White-hatman was to encourage travelers not to give up. Black-hatman, on the other

hand, was to force travelers to face their fears and weaknesses in order to make them stronger.

However, at the end of the journey travelers only appreciated the White-hatman, this caused the Black-hatman to gradually feel denied, creating in him a feeling of resentment and jealously.

One day, a little girl entered the land and the two keepers assisted the girl on her journey towards her goal. She finished her journey and was about to return. At the gate, she went up to White-hatman and hugged him goodbye, but she ignored the Black-hatman and stepped away. His accumulated anger and jealousy went out of control. The balance of the world started to tilt; fear and doubt spread across the land.

With not much time left before darkness takes over and the gate for the travelers is destroyed, a weakened White-hatman used his remaining power to bring in a traveler with the last hope that maybe she could be the one who would bring back the balance of the land.

The story finishes.

Beat.

Anna Why are you telling me all this?

Hatty appears alive.

Hatty Hattiti!

Anna Hatty! Hatty You are back. I'm sorry, I'm so sorry.

Singer Anna. White-hatman has been waiting for you.

White-hatman enters and greets her with a bow. Hatty approaches him.

Beat.

Singer The land will soon be covered in darkness. But even the deepest darkness cannot eat up a small light. If there's still light in you, you will be able to find your sketchbook and return home. What's your name?

Anna Anna.

Singer Good name. It doesn't matter where you are, it's who you are that matters. Remember, chickens are still chickens!

Anna …

Singer Anywho, I can't intervene anymore. Actually I

	crossed the line quite a bit. Now the rest is in your chicken hands.
Singer	starts to leave.
Anna	Wait! where are you going?
Singer	Enjoy the rest of the journey. Buena Travesia!

Singer leaves.

| **Anna** | Wait! |

Singer disappears while singing.

⟨ ♬Travesia⟩

Singer	Se puede ver muy cerca
	Pero es dificil llegar a la meta
	(Closely you can see
	But is hard to reach the goal)
	Aun si el viaje es oscuro y empinado
	La luz en ti no se ha apagado.
	(Even though the journey is dark and steep
	The light in you hasn' t turn off)
	Travesia
	Travesia

Uno decide que camino emprender

Lejos de casa y su calido amanecer

(You decide your own way

Far away from home and its warm sun raise)

Travesia

Travesia

Anna looks at hatman. Hatman comes to her and gives her a handkerchief. The darkness grows darker. Anna gets nervous. Hatman ties the handkerchief on Anna's wrist. The handkerchief glows in the growing darkness. Suddenly, the monster appears and swallows everything.

#. Inside the Monster

From a total darkness, it starts to dim up slowly until silhouettes are barely seen. Anna wakes up and realizes she is back in the gallery.

Anna What, what happened? It seems I fell asleep···

She looks around.
She realizes there's no sketchbook.

Anna Where is my sketchbook?

Starts to look around for it.
Supervisor enters.

Supervisor It's time to submit your final project.

Anna No, please just five more minutes, I can't find my sketchbook···

Supervisor Time is over Anna··· I told you just had a day but you weren't able to make it on time.

Anna No wait··· But where are the others?

Supervisor The others? They finished a long while ago. You are the only remaining. I feel so much pity for you. Being surrounded with people so much better than you. Your talent is not as good as theirs.

Anna But I, but I can do things too. It's just that…

Supervisor Excuses, excuses! Who are you trying to trick? That doesn't make you look better Anna. You had your chance but you missed it.

Figures appear on other side. Behind Anna.

Figure1 Anna… are you eating well? Is everything going just fine?

Anna Mom?

Figure2 Hey Anna, here we all miss you so much but we know you are having a great time there!Figure1 There is no day I stop thinking of you Anna, I wish I could be there with you. But remember we are all feeling so proud of you, we know you are going to make it!

Figure1,2 We believe in you…

Anna … I'm sorry. It's just too difficult…

Supervisor What a shame. they believe in you but you'll end up disappointing them.

Figure1 What happened to you Anna? How could you do this to us? Figure2 We believed in you but you just

	gave up.
Figure1	You came back with nothing.
Figure1,2	Anna, you disappointed us
Anna	No⋯ I don't want to, it's just⋯

Figures walk away.

Anna	No, don't leave me. No!
Supervisor	See? You just turned out to be not as good as they expected.
Anna	⋯
Supervisor	You couldn't even save them⋯ White-hatman and Hatty are shown lying on the floorAnna No. This can't be real. Am I still dreaming?

Different characters from the villages she went through appear and start to call her name.

Figures	Anna⋯ Anna⋯ (Repeatedly)
	Beep-Beep-Ding--- (jump) Why no jump? Wrong!
	You are ugly and stink.
	FFFFF. Useless.
	Can't you speak? What are you saying? Please, please⋯
	You ruined everything.

Supervisor reveals his true figure as the monster (Black-hatman).

Anna No, no··· stop··· Please leave me alone!

Monster You said you can bear it. But if you can' t even deal with this, how do you expect to earn this!

A sketchbook appears in front of Anna.

Anna My sketchbook···!

Monster You came all the way for that didn' t you? Take it. It' s yours.

Anna takes the sketchbook.

Monster Let' s see how great you are. Show me your talent. Open it.

Anna opens the sketchbook.

Anna It' s empty··· Where are all my drawings? What did you do with them?

Monster I did nothing.

Anna What are you talking about? I drew them all!

Monster Yes you drew them, but you also ripped them all. You ran away.

Anna	No, it isn't true!
Monster	See? You are running away again. Don't you think it's time to face it?

Monster signals. A figure takes Anna's sketchbook away.

Anna	No!

Anna traces after the sketchbook. From the darkness, a girl is shown wearing the same scarf as Anna. Ripped pages of sketchbook surrounds the girl. The girl is holding Anna's sketchbook. The girl starts to rip the sketchbook.

Anna	No! Stop it!

Anna tries to stop the girl. Anna turns the girl around and sees her deformed face. Anna get shocked and steps away.

Monster	Isn't she disgusting? Poor thing, no one ever cared about her⋯ I can't imagine how hard it can be to carry on with her. It's easier to just ignore her and leave her aside right⋯?

Anna reacts and tries to approach her but she cries and runs away. Anna is shocked.

Monster	For so long you have ignored her··· just as you and everyone ignored me.
	Anna walks toward the girl. They stand in front of each other. Just as a mirror they start to move. Anna realizes the girl is herself. Her denied and avoided part of herself.
Monster	Now, can you see?
Anna	···
Monster	It' s time to end this. Set the girl free from the pain.
	Monster gives a broken frame to Anna.
Monster	Get rid of her. Then everything will end.
	Figures start to rip sketchbooks.
Figures	Do it. Do it.
	Anna hesitates.
Monster	What are you waiting for? You wanna go home don' t you? It' s all in your hands.
Figures	Do it. Do it.
Anna	(She drops the frame) I can' t.
Monster	You can. You said you wanna go home? Just grab it

| | and get rid of her. |
| **Figures** | Get rid of her. Get rid of her! |

Anna hesitates

| **Monster** | Do it! |
| **Figures** | Do it! |

Anna grabs the frame and approaches to the girl. Anna takes the sketchbook out of the girl. Anna looks at the sketchbook. Anna throw the sketchbook away.

| **Monster** | Good girl. Let's go home. |
| **Figures** | Do it··· Do it···! |

Anna grabs the girl with her hand. The girl is frightened.

| **Monster** | Do it! |

Anna raises her arm with the frame. She hesitates.

| **Monster** | What are you waiting for? Get rid of her! |
| **Figures** | Do it! |

Anna looks at the girl and raises her arm again. She dashes to the girl.

Anna	(screams) Ahhh!

Anna hugs the girl.

Everything freezes.
Silence.
Anna and the girl look at each other. Anna unties her handkerchief from the wrist and cleans the girl' s face with it.
The light appears from Anna and the girl. It goes bigger and brighter.
Figures and the monster start to deform.
The singer appears and starts to sing.
Hatman and Hatty float in the air.
All of the objects and the figures float in the air and tangle together.
The sound of a thud is heard for three times.
The light beams.
The sound of a thud is heard for three times.
The world collapses.
The light overwhelms the world.
The door appears.Black out.

#. Back to the reality.

In the dark somebody knocks on the door, a single light
from a flashlight appears.

Janitor 거기, 누구 있어요?

Moves his flashlight, and gets surprised to see someone
is lying at the desk.

Janitor 아이구야! 에휴~ 간 떨어질 뻔했네.

Turns the light on.
Anna, wakes up.

Janitor 학생! 밤 늦게 여기서 뭐해? 얼른 집에 가야지.

Anna is confused.

Janitor 학생, 여기서 이러고 있으면 어떻게 해? 열심히 하는
건 좋은데 부모님 걱정하시잖아.

Anna Sorry, 한국말 잘 못해요.

Janitor	외국학생이야? 어이고… 예쁜 학생이 밤늦게 함부로 있다가는 큰일 나요.
Anna	Sorry. I just fell asleep.
Janitor	응?
Anna	잤어. (Gestures.)
Janitor	아 잤어요. 그래도 집에 가서 자지 왜 여기서 위험하게 이러고 있어?
Anna	I have to finish my painting for the final project so…
Janitor	그래도 잠은 집에 가서 자야지.
Anna	네.
Janitor	그래, 학생은 어디서 왔어?
Anna	아. I'm from England.
Janitor	잉글랜드? 영국?
Anna	네.
Janitor	영국! 박지성!!
Anna	쏘리?
Janitor	박지성. 축구! 축구! 멘체스터!
Anna	Oh, Manchester. yeah.
Janitor	유 멘체스터?
Anna	No, I'm from London.
Janitor	유 런던?
Anna	네.
Janitor	런던 런던! 올림픽!
Anna	Yeah 올림픽.
Janitor	야, 그래 영국 올림픽! 아저씨가 잘 알지! 잉글랜드!

The Security guard takes a chair and sits next to Anna.

Janitor	밥 먹었어?
Anna	아니요.
Janitor	에고 밥도 안 먹고 여태까지. 그럼 큰일 나요. (Rummages pocket) 이거 먹어.
Anna	괜찮아.
Janitor	요.
Anna	Sorry?
Janitor	어른한테는 괜찮아요 괜찮습니다 하는 거예요.
Anna	아, 괜찮아요.
Janitor	그래 잘 하네. 그리고 한국에선 어른이 주면 받는 거에요. 어서 받아. 아저씨가 우리 딸 같아서 그래. 어서 받아.
Anna	고맙습니다.
Janitor	그래 그래.

Anna takes it and eats.

Janitor	아이고 잘 먹네. 꼭꼭 씹어 먹어.
Anna	고맙습니다.

Janitor smiles at Anna eating.
Beat.

Janitor	힘들지?

Anna	···
Janitor	괜찮아? 오케이?
Anna	··· I don't know.
Janitor	왜?
Anna	···
Janitor	아이구 왜 그래 뭔 일 있어?
Anna	No, I just had a weird dream···
Janitor	그래 그래. 힘들지 힘들 거야. 말도 안 통하고. 한국 힘들지?
Anna	No it's not the place, it's just me. It's not even the people it's just me. I came all the way here. Having so many expectations but things turn out to be totally different. I used to think I was special, but now I just feel so small.
Janitor	그래 먹어먹어.

Beat.

Anna	But my family believe in me. That's why I can't tell them how I am feeling now. I don't want to worry them even though I know they will always be there for me.
Janitor	그래 먹어먹어. 아무리 힘들어도 밥 꼭 잘 챙겨먹고, 그래야 또 힘도 나고 그러는 거예요. 응?

Anna nods.

Janitor	그래그래. 아이고 내 정신 좀 봐, 교대하기 전에 순찰 다 돌아야하는데… 학생은 안 가?
Anna	이따가…
Janitor	요.
Anna	아, 이따가요.
Janitor	그래 그럼. 얼렁 끝내고 조심히 집에 가요. 이름이 뭐야?
Anna	Anna.
Janitor	안나. 예쁜 이름이네.
Anna	고맙습니다.
Janitor	그럼 파이팅 해요. 안나.

Janitor exits. Beat. Anna looks around. stands up. Walks to the Canvas and looks at it. Anna rummages her pocket and finds the handkerchief that White-hatman gave to her. Surprised, she looks around. Anna unwraps the handkerchief and finds a brush.

Beat.

Anna smiles at the brush. She looks at the canvas, and taps her face.
She starts to paint.

#. Exhibition.

Times later, Exhibition. Anna's painting is hung on the wall. Her friends and colleagues congratulates her. Anna goes out with her friends. Suddenly, she finds Hatty among people.

Anna Hatty!

Hatty disappears. Anna dashes into the people to try to find Hatty. But she finds a fresher wearing a backpack looking like Hatty.

Anna Hatty?
Fresher 네?
Anna 죄송합니다. I thought you were someone else.
Fresher 괜찮아요.

Beat.

Anna (Having noticed fresher's accent) 외국 학생이에요?
Fresher 네. 중국에서 왔어요.

Anna	네. 신입생?
Fresher	네.
Anna	난 안나예요.
Fresher	안나.
Anna	네… 이름이?
Fresher	안녕하세요. 14학번 이송아입니다.
Anna	송아. 이름 예뻐요.
Fresher	고맙습니다. 안나도 예뻐요.
Anna	가방도 예뻐요.
Fresher	고맙습니다.
Anna	봐도 돼요?
Fresher	네? 네.

Anna touches the bag.

Friends	(From outside) Anna!
Anna	Okay I'm coming. (to SongA) 잘 지내요. 송아.
SongA	네.

Anna leaves.
Anna stops and turns back.

Anna	잠깐만요.

Anna comes to SongA

SongA 네?

Anna hands her the brush she got from White-hatman.

Anna Buena Travesia.
SongA 네?
Friends Anna~
Anna I'm coming!

Anna leaves.

*SongA is left alone, looking confused at the paint brush.
When she is about to leave, a mysterious sound is heard.
SongA turns around but there is nothing there. Suddenly
when she looks back to the front, a hat appears above
the painting.*

Black out.

The Journey repeats···.
The End.

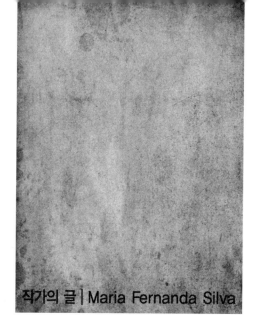

작가의 글 | Maria Fernanda Silva

The Global Workshop started with the idea and desire of creating a new space, for foreign students who wanted to express themselves and for Korean students looking for a new multicultural experience. We all agreed that we wanted to do something different and meaningful for us and for the audience. This led us to challenge ourselves by choosing Devising Theater, a theater method also known as Collaborative Creation, based on a series of exercises, improvisations and other research activities such as interviews in order to create our first English play production: Travesia.

Like the meaning of Travesia, our workshop was a long journey full of expectations, enjoyment, difficulties, and misunderstandings; it became a big learning curve and personal growth not only for me but for each one of our team members. Furthermore, it taught us that we are all travelers in

this world, and that no matter where we are, we can't forget who we are. Every challenge is a new journey, and it might turn out to be different from what we expected, but if we embrace our fears and limitations, we will be able to overcome them and understand the real meaning and values of the journey itself. Travesia changed us in many ways and will always be an unforgettable experience. We will always be thankful to all the people who made this production possible. I really hope it will keep changing and encourage anyone who reads it. Buena Travesia.

2018 한양대학교 연극영화학과
캡스톤 창작희곡선정집 **3**

초판 1쇄 인쇄일 2019년 2월 11일
초판 1쇄 발행일 2019년 2월 15일

지 은 이 정소원 · 홍사빈 · 홍단비 · 신민경/마리아
펴 낸 이 권용 · 조한준
만 든 이 이정옥
만 든 곳 평민사
 서울시 은평구 수색로 340, 202호
 전화: (02) 375-8571(代)
 팩스: (02) 375-8573
 http://blog.naver.com/pyung1976
 이메일 pyung1976@naver.com

등록번호 제251-2015-000102호

 ISBN 978-89-7115-697-1 03600 (3권)
 978-89-7115-649-0 03600 (set)

정 가 15,000원